粤剧审美与批评

李才雄 著

·广州·

版权所有　翻印必究

图书在版编目（CIP）数据

粤剧审美与批评/李才雄著 . —广州：中山大学出版社，2020.7
ISBN 978 - 7 - 306 - 06858 - 3

Ⅰ. ①粤… Ⅱ. ①李… Ⅲ. ①粤剧—艺术美—研究 Ⅳ. ①J825.65

中国版本图书馆 CIP 数据核字（2020）第 051262 号

出 版 人：	王天琪
策划编辑：	嵇春霞
责任编辑：	梁俏茹
封面设计：	曾　斌
责任校对：	陈晓阳
责任技编：	何雅涛
出版发行：	中山大学出版社
电　　话：	编辑部 020 - 84111997，84110283，84110771
	发行部 020 - 84111998，84111981，84111160
地　　址：	广州市新港西路 135 号
邮　　编：	510275　传　真：020 - 84036565
网　　址：	http://www.zsup.com.cn　E-mail: zdcbs@mail.sysu.edu.cn
印 刷 者：	佛山家联印刷有限公司
规　　格：	787mm×1092mm　1/16　9 印张　130 千字
版次印次：	2020 年 7 月第 1 版　2020 年 7 月第 1 次印刷
定　　价：	32.00 元

如发现本书因印装质量影响阅读，请与出版社发行部联系调换

目　　录

序 ……………………………………………………… 吴国钦 1

粤剧审美资源的现代构建与创新 ………………………………… 1
剧目主题"鲜明集中"的艺术悖谬 ……………………………… 14
粤剧要超越平庸　先行戏剧观更新 …………………………… 18
粤派戏剧的瓶颈与希望 ………………………………………… 23
粤剧转型与剧目生产模式创新 ………………………………… 28
戏剧是艺术家个人的表达 ……………………………………… 31
重大叙事激情与个体真实再现缺陷
　　——粤剧《刑场上的婚礼》与《梦·红船》观感 ………… 33
《八和会馆》：故事演绎的新尝试 ……………………………… 36
缺乏充分的现代性是粤剧的硬伤 ……………………………… 38
戏剧编演的伦理视角局限
　　——粤剧《疍家女》观后感 ………………………………… 40
《伦文叙传奇》：抹不去的观念化色彩 ………………………… 43
剧目专注于伦理价值创造的得与失
　　——以粤剧《刑场上的婚礼》编演为例 …………………… 46
戏剧也要进行"供给侧"改革 …………………………………… 49
艺术形象塑造仍是粤剧短板 …………………………………… 52
期望跨越长期徘徊的艺术坡地
　　——小议广州粤剧院部分新编剧目 ………………………… 54
谈粤剧的"戒虚妄"问题 ………………………………………… 57
警惕艺术创作中的"题材先行"思维 …………………………… 60

创作优秀剧目　粤剧尚须努力
　　——第十一届广东省艺术节新编粤剧指疵 …………… 62
淡化艺术创作中的社会学评判标准 ………………………… 64
提高剧目质量与遵循文艺创作规律
　　——粤剧《南海一号》编演得失谈 ………………… 67
励精图强　再展粤韵新风华 ………………………………… 72
大众疏离粤剧的因与果 ……………………………………… 77
梦幻式的新招行不通 ………………………………………… 80
没有好编剧　粤剧要"执笠" ………………………………… 82
外聘编导是与非的争议 ……………………………………… 84
创新机制以凝聚编剧人才 …………………………………… 86
品曲赏舞心自醉 ……………………………………………… 90
"坚少"曲目风采别样新 ……………………………………… 94
戏剧为什么比不过流行曲 …………………………………… 97
戏剧不应藐视对票房的追求 ………………………………… 99
戏曲"走市场"漫谈 ………………………………………… 102
戏曲界几个流行说法之我见 ………………………………… 106
唯有好戏活钱来 ……………………………………………… 109
让戏剧生产进入市场化轨道 ………………………………… 113
"定制题材剧"大量涌现好吗？ …………………………… 116
艺术美不等于人物形象品格美 ……………………………… 118
超越流行观念　回归戏剧审美 ……………………………… 121
具标杆意义的戏剧评论"大家精品"
　　——《情解西厢》《漫谈郭启宏剧作与语言》批评视角
　　　赏析 ………………………………………………… 123
助力艺术本性的回归
　　——《罪与文学》读后感 …………………………… 130

后　记 ………………………………………………………… 134

序

审美，就是对美的事物或艺术品进行品评、观照、欣赏的一种思维活动。所谓"粤剧审美"，我认为就是发现粤剧的美，欣赏、审察、评论粤剧艺术的美。李才雄君的《粤剧审美与批评》一书，虽然不厚，分量却是沉甸甸的。它从审美的角度，高屋建瓴，对当前粤剧艺术创作提出不少颇为新颖的个人见解，值得思考与借鉴。

孔夫子说："知之者不如好之者，好之者不如乐之者。"（《论语·雍也》）这句话说的是对待事物与人生的三个层次：知之、好之、乐之。我们可以借用来谈粤剧：首先是"知之"，即了解粤剧。其次是"好之"，即爱好粤剧。这两个层次，对粤剧界人士和粤剧发烧友来说，都不难做到。最后是"乐之"，即以它为乐，醉心其中。达到这个层面——以粤剧为乐，进入快乐的境界，达到审美的彼岸，可就不容易了。建立在理性认知与感性爱好基础上的快乐，是高品位的乐。以粤剧为乐，能让美学接受升华到一个新境界。

粤剧是我国南方的大剧种，历史悠久，受众面广，剧目丰富，大师辈出，流派众多。薛觉先、马师曾、红线女、白驹荣、新马师曾、罗家宝、罗品超、文觉非等，都是开风气之先的大家。编剧方面，唐涤生、秦中英作品凡数百种，《帝女花》《昭君公主》等经典永流传。粤剧不同于话剧、歌剧或好莱坞大片，它是一种写意的地方戏曲艺术；粤剧也不同于京剧，京剧是国剧，艺术博大精深，其优美典雅与仪式感超越粤剧。但粤剧也有自身的美学风格与特征，它底子厚，音乐表现力强，除梆黄外，尚有昆弋牌子、南音小曲等。粤剧可以说是地方戏曲中吸纳性最强的，凡神话传说、民间故事、街坊传闻、外来剧目，甚至美国电影，皆可信手拿来，为我所用。因此，粤剧接地气，它的通俗性超越京剧。

了解粤剧、爱好粤剧的要义，就在于掌握粤剧独特的艺术表达方

式与审美特征。《粤剧审美与批评》一书，从近期粤剧剧目创作的各个层面，如时代脉息、人物创造、故事演绎、唱腔运用、语言表述、情感抒发等给予审美观照与评论，指出眼下不少粤剧剧目"在戏剧情境的营造、故事情节的铺排、人物的舞台演绎等方面都较以往注重戏剧性和观赏性""演出不乏剧场艺术光彩"，并以欧凯明在粤剧《家·瑞珏之死》中一段"反线中板"为例，"甫一开口，那沉郁流畅、情溢意润的腔调，一下子就把观赏者的心扣住了。流啭悦耳、别致新颖的运腔令观众如痴如醉"。该书对当前粤剧舞台上不少剧目、唱腔、唱段与表演多有集中的、个性化的品评。

近年来，粤剧新剧目层出不穷，传统剧目常演常新，粤剧文化活动颇为活跃。在整个粤剧生成发展的艺术链中，评论却显得较为滞后。无论是对新剧目的月旦品评，对表演技艺的切磋探骊，对演出的点赞吐槽，发声者少，评论已成为粤剧艺术事业中薄弱的一环。这本《粤剧审美与批评》正好针对这方面的缺罅，有的放矢，言之有物，搔到痒处。

《粤剧审美与批评》一书的价值，我认为是提出了当前粤剧中一些存在的问题。这从该书诸篇文章的题目，便不难领略到作者的看法：《创作优秀剧目　粤剧尚须努力——第十一届广东省艺术节新编粤剧指疵》《粤剧要超越平庸　先行戏剧观更新》《缺乏充分的现代性是粤剧硬伤》《艺术形象塑造仍是粤剧短板》《警惕艺术创作中的"题材先行"思维》……光从这些文章的题目，就可以看出作者苦心孤诣的一面，体会到作者负责任的严肃的批评意识。当今的粤剧评论，"吹水者"多，"卖大包"者众，认真切磋艺术、严肃指出不足者少。

举例来说，李才雄君在一篇题为《剧目主题"鲜明集中"的艺术悖谬》的文章中，一反我们平时的思维定式——以为主题"鲜明集中"是很好的，它往往成为评价作品的价值坐标。该书作者认为："恰恰是这种主题立意不鲜明集中，显得较为宽泛模糊，属于审美性主题一类的作品，更具艺术的魅力和永恒价值。"并以《红楼梦》

《哈姆雷特》和布莱希特的《伽利略传》为例，提出"用审美的眼光进行剧目创作，尽量减少伦理的眼光、道德的眼光的介入"。该书认为，"人物的品格美并不等于文艺作品的艺术美，更不能决定人物形象的艺术价值高低""人物品格的高尚卑下，并不是艺术美的衡量标准"。他以《红楼梦》中的王熙凤、鲁迅笔下的阿Q和罗丹的雕塑《欧米哀尔》为例，指出这些人物的审美价值与其品格是两回事。该书认为，"在粤剧的人物塑造方面，现在最突出的问题是过分专注其伦理价值的创造，可以毫不夸张地说，现在舞台上的人物，特别是主要人物形象，十之八九都是创作主体伦理意志所建造的产物，而依靠审美结构生成方式来塑造的人物形象少之又少"。这些见解，有所发覆，引发思考，给人启迪。

李才雄君20世纪90年代初毕业于中山大学中文系，有过长期在文化部门工作的经历，虽不能说他是一位粤剧的行家，但绝对是一位粤剧的发烧友与痴迷者。他能撰写粤剧剧本，近年更关注粤剧评论，这本书稿就是他几年来发表于《羊城晚报》《广东艺术》《南国红豆》等报纸杂志部分文章的结集，虽纯属一家之言，却不循故常，时有新见确论。笔者感于李才雄君对粤剧艺术的守志笃诚，为之作序，祈请方家指谬匡正。

<div style="text-align:right">

吴国钦　戊戌冬日
时年八十有一

</div>

（序者为著名戏曲研究专家，中山大学中文系教授、博士研究生导师）

粤剧审美资源的现代构建与创新

粤剧审美资源的构建，大致可分为三大要素：舞台技艺审美资源，文学性审美资源，审美资源生产力。当下的粤剧倘若要重获大众的喜爱并改变它在人们的文化生活中被边缘化的窘境，必须突出其审美资源的现代性构建与文学性创造，注重其审美资源生产力机制的创新，让一个足以令人惊艳的、惊喜的、惊奇的，充满着新鲜意味与蓬勃朝气的粤剧新形象重现在大众面前。否则，粤剧仍将日渐式微，最终无法在多元发展、多样并存的时代文化格局中占有一席之地。

舞台技艺审美资源的现代性创新

粤剧与中国戏曲其他剧种一样，在其"无声不歌，无动不舞"（齐如山语）的内在本质与美学风格主导下，以唱、做、念、舞为核心的一系列表演程式、排场，经过一代又一代艺人的传承和发展，已形成了历史上一种形态完美且具有相当审美含量的舞台表演技艺体系，在过往的历史上突显了"万象我裁宇宙美人"（苏国荣《戏曲美学》，文化艺术出版社1999年版）的独特风采和艺术表现魅力。然而，它毕竟是传统农业社会的文化产物。这种舞台技艺审美资源，古典时代审美特点明显，进入现代社会后已在很大程度上不能适应现代观众的审美情趣和审美需求了，它对现代的新生活、新思想、新人物的表现也失去了当初"万象我裁宇宙美人"那种艺术表现力了。21世纪以来，针对粤剧日渐式微的现状，社会对粤剧的保护传承力度不断加大，粤剧探索创新的实践此起彼伏，但总体上收获的成效并不十分显著，具体表现在观众稀少、市场低迷的行业窘况未见有实质性的改变，剧种整体上还未能实现对传统的超越与突围，深受人们喜爱、具有相当票房价值并得以推广搬演的好戏，可谓凤毛麟角。因此，解

放思想，转变思路，调整以往粤剧传承创新的路径和方法就显得非常迫切和必要了。

首先，必须以差异化思维，推进粤剧的传承创新工作。根据传统剧目和现代戏实际存在的差异，采取剧目分工负担的方法，即传统剧目承担传统的保留传承，新编现代戏专注艺术的创新。道理很简单，比如传统戏中表现人物某种情感迸发的"摇发"技艺，或扎着背靠，摇着台步，或正襟危坐捋着长髯，间或走几下"蹉步"的程式，以及区分人物"忠、奸、正、邪"的脸谱化方式等一系列传统表演技艺，虽然审美含量和技术含量很高，但无论如何都是很难在新编现代戏中出现和予以传承的，倘若如此，剧目不是显得不伦不类与滑稽荒唐了吗？因此，一味地要求新编剧目既要大胆创新又要较好地保留传统，无视传统剧目与现代戏在表现生活方面的差异，实际上是一种脱离实际纸上谈兵的思维和做法。其实，若想真正较好地实现对传统艺术的保护和传承，包括对上述这类舞台技艺和其他许许多多传统程式、招式的保护传承，只能依靠保留一大批优秀的传统剧目，通过其赓续不断的演出来加以实现。过去正是由于片面地强调表现新生活的新编现代戏都要保留传统特色，才造成了粤剧很多珍贵的传统不是被丢弃，就是被弄得"四不像"或残缺不全，观众也觉得现代戏没有传统戏好看。而另一方面，真正创新成功的优质新剧目却又难得一见。

其次，坚持用发展的思维，正确处理创新与传统的关系。一是在坚持戏曲"无声不歌，无动不舞"原则的前提下，进行粤剧现代舞台技艺审美资源的构建。不能因为创新就抛弃粤剧（戏曲）上述表演特点和美学风格，倘若如此，就不是对传统的创新了，而是另起炉灶创造一个新剧种了。二是对粤剧传统的"唱、做、念、舞"表演体系及其资源，只把它作为现代艺术语汇和艺术方法中的一种资源，按照实际需要来进行选择利用。同时，大胆吸纳其他新的艺术语汇和艺术方法，包括各地方戏曲剧种的舞台技艺，尤其是各地民间的、民俗的娱乐技艺，比如东北的二人转、川剧的变脸等一类性质的民间演

艺绝技，还有影视剧、舞蹈、音乐乃至杂技等表现生活、表现人物的技艺和方法，以此构建出既能很好地表现现代生活又富有现代审美特点的粤剧表演技艺新资源，像京剧《骆驼祥子》中祥子的"车舞"、祥子与虎妞的"醉舞"等戏曲创新程式，既较好地表现了人物的审美外观又保留了戏曲的表演特色。通过创立这种蕴含传统舞台技艺成分，并植入了现代表演艺术元素的混合体式粤剧表演新体系，一方面留住喜好传统的老观众，另一方面又吸引更多爱好时尚艺术新奇形式的新观众。三是要以包容的心态看待创新中出现的"非驴非马"现象。事实上，现在我们所认为的传统，哪一种在当初不是"非驴非马"式的东西呢？现在所有的"传统"审美资源，都是由过去的"时尚"或"非驴非马"形式经过时间淘洗和长期研磨而流传下来的。因此，对粤剧出现那些"非驴非马"的创造性审美资源的价值判断，不在于它的外在形态与传统审美资源的形态是否吻合或是否有差异，而在于它是否呈现出粤剧（戏曲）"无声不歌，无动不舞"的内质特点美学风格；是否一如既往地正确运用了粤语表演；是否能带给观众更多的审美享受，吸引更多的观众走进剧场。如果符合这些标准和要求，就是纯粹的粤剧和名正言顺的粤剧。当然，它已不是过去的粤剧了，而是一种具有时代特点与新鲜意味并获得大众喜爱的新型粤剧了。

此外，更重要的是坚持事物协调发展的思维，即舞台技艺的创新必须与剧目内质即文学性的创新同步。因为一个剧目的编演成功，文学性审美资源的构建起着至关重要的作用。过去虽然有过像欧洲戏剧家彼得·布鲁克的"一个人在别人的注视之下走过一个空间，这就足以构成一幕戏剧了"，以及格洛托夫斯基的"表演是戏剧的核心"等漠视戏剧文学、认为剧场艺术就是戏剧全部的一类说法，但他们说法的谬误在于忽视了一个最基本的问题：是什么把非戏剧的表演上升为戏剧的表演呢？当然是文学性。即便是提倡要破除"生活幻觉"实行"间离效果"以突出剧场艺术的布莱希特，后来在《伽利略传》的创作中也背叛了自己先前的戏剧主张，在剧目中非常明显地突出了

文学性的主导作用。

因此,舞台技艺创新不但要与文学性创新同步,而且除了个别含有地域特色和绝招元素的技艺外,所有舞台技艺创新必须服务于文学性创新的呈现,这样才能最大限度地实现技艺自身的价值。倘若单方面突进,这种创新只是一种"半截子"的创新。事实上,过往粤剧的创新,绝大多数都是停留在舞台表演技艺方面,它的创新很多都不是出自剧目本身的内在因素及其需求,而只是对求新思变的时代思潮的一种回应而已,因而文学性审美资源的构建创新往往滞后或不同步甚至止步,以致剧目无法在整体上实现对传统的超越和突围。这方面较突出的例子有广东粤剧院的《决战天策府》、广州粤剧院的《花月影》等。以《花月影》为例,其舞台上的构图、置景、灯光、色彩、服饰、音乐等的呈现极具现代色彩,诗情画意的场景和唯美意境迭现的亮点瞩目;传统的梆黄体系唱腔设计大幅减少,代之以南音、小曲、新曲等为主的唱腔演绎;再有是基本上取消了打击乐的氛围衬托;等等。剧目在舞台技艺审美资源的创新上着实是下了一番功夫,迈出了可喜的一大步,再加上几个实力演员恰到好处的本色表演,因而剧目的舞台演绎带给观众的不只是耳目一新的感觉,而且还有剧场艺术精致唯美而生发的感官式享受。

但遗憾的是,该剧目的文学性审美资源创新,却没有与舞台技艺审美资源的创新同步推进。其情节还是以传统的"抒情诗""史诗"类情节并立组合模式为主,尚未完全实现向人物激情欲求与其衍生的行动融为一体的"戏剧体诗"情节转化与构建;故事格局仍受制于"痴情女子负心汉"的套路难以突破;主要人物杜采薇的美丽、痴情与高尚,林园生的恋美、自私与薄情,与人们熟悉的《杜十娘怒沉百宝箱》中的杜十娘、李甲等形象基本上还是属同一类型的形象,虽然两者相比有一定的差异,但其所体现的仍主要是美丑判断及其价值取向类俗套主题,创作主体融思寄情还是框范于世俗识见之内无法超越,以致缺乏撬动观众心灵的审美能量和审美冲击力。也因为上述原因,其舞台技艺创新的应有价值未被充分体现出来,对其价值的考

量来来去去被局限于舞台技艺本身,亦即"像不像粤剧"的问题上面,所以招致非议的声音多于认同的声音。倘若其文学性审美资源的创新能够同步推进且有实质性的突破,就能使剧目品格整体上实现超凡脱俗的飞跃,人们就会对其舞台技艺审美资源创新的价值高度认同并产生浓厚的兴趣。如此,人们对其创新的非议也会大大减少。

文学性审美资源的超越性创造

戏剧的文学性审美资源包括主题立意、戏剧性情节、人物形象塑造、唱词对白等主要方面。毋庸讳言,粤剧的文学性审美资源构建,一直以来落后于舞台技艺审美资源的构建创新,备受文化界有识之士诟病。那些在舞台上有如花炮一样高声"爆响"后便灰飞烟灭的新编剧目,有的虽然演员阵容强大,台上的演绎尽显当行本色亮点,其舞台美术(简称"舞美")极具现代时尚色彩,但最后往往成了一堆舞台垃圾,其中最主要原因在于文学性审美资源构建的落后与糟糕。可以说,文学性审美资源的构建是当下粤剧最主要、最突出的短板,是导致粤剧编演无法征服观众、征服剧场最根本的内在原因,它已经成为粤剧必须跨越但又是跨越难度最大的一道艺术坎坡。

主题立意超凡脱俗,剧目方具有审美爆发能量。但这样的主题不是凭编导的匠艺可以创造的,它主要是由其戏剧价值观所决定的。有学者说,价值观对了,方能显示出才华,事实上也是如此。莎士比亚的《李尔王》,深刻表现了"缺乏正视与承认自身真相的勇气和智慧"的人类特性,布莱希特的《四川好人》蕴含的行善与生存无法调和的人生困境,《雷雨》对人在"自然法则"面前无可逃遁生存状态的感叹,《犀牛》对人们抵挡不住诱惑被同化而变得"非人化"的处境与困境的倾诉……这些世界上一流剧目的主题立意,其价值取向都凸显了两个明显的特点:一是以人自身的发展完善为目的,着眼于对人生和人类本身命题的探求及其旨趣的追求。正如朱光潜先生所说,一切艺术的共性是"作者对于人生世相都必有一种独到的新鲜

的观感,而这种观感都必有一种独到的新鲜的表现"。二是它属于作者个体的独特发现和独到见解的一种美妙表达。这种意味的表达又都与人类共有的天性和人生历程相联结,无论是对读者还是对观众来说都具有足够的可体验性。

我们常见的粤剧之所以无法超越平庸,不仅在于主题立意的平庸与俗套,还在于剧目缺少了对人自身观照、探索与慰藉等人文关怀情怀。人文关怀情怀淡薄甚至缺失,提供观众可体验的审美视角和审美幻象产生路径阻塞,观众无法与舞台上"唱、做、念、舞"体现的主题内容进行审美幻象式体验。甚至在粤剧舞台上至今还有属于"贞节事大,赴死事小""存经道,灭人欲"等一类封建伦理名教经道表达的新编剧目上演,所属剧团甚至把其标榜为"精品剧目""保留剧目"。

众多的新编剧目,现在已形成了一种新的公式化、类型化倾向——剧目题材都是本地名人题材、地方事件题材,甚至属地名牌产品题材;剧情的演绎,则流连于速朽性历史现象的是非反映,执念于共同意志表达与道德教育,泛滥于歌功颂德与观念阐释。表现的多是家国大义、善恶报应、孝义廉洁以及高尚卑下判断等社会共通的价值观,是大家都知道、都明白的世俗识见、律义道理。这些习惯以政治眼光、道德眼光审视生活,而不是以艺术的眼光探索人性、观照人生而编演的剧目,始终无法实现对"乐以风德"为核心的"高台教化"传统戏剧观的超越,其创作视角的褊狭,主题的平庸与俗套,戏剧观念及精神理念的陈旧与狭隘是必然的。

在主题立意上要求每一个剧目的主题都新颖、独特和深刻,很多时候是很难做到的。因而对于主题立意一般化的剧目,就应该从人生情趣审美的角度出发,亦即注重剧目的"意趣神色"韵味灌注,在剧目的游戏性和娱乐性上下大功夫——或专注趣味横生世俗生活的展示,或编织生动的世态人情画图,或探勘个体生命另类生存方式的奥妙,或表现复杂人性潜现的状态情态之美,等等,通过富有情趣、意趣、机趣和令观众感觉"过瘾"的审美资源呈现,从而弥补剧目因

主题立意平凡造成的精神魅力不足。例如，《春草闯堂》《拉郎配》《刁蛮公主憨驸马》《狮吼记》等就是这方面的成功例子。

戏剧情节构建方面，由于舞台演绎毕竟受时空凝滞与狭小的制约，因此必须选择那种"强烈的内心激情外化而来的行动，也即被外化为行动的内心激情"一类生活内容作为情节构建资源。切忌像现在很多新编剧目那样罔顾戏剧之所以成为戏剧的东西，不管什么题材、什么人物、什么行为情感都"塞上"舞台。例如某知名大剧团一个大型新编戏，为了表现主人公的高尚情操，竟把毫无"戏味"的"开会商讨"情节也搬上舞台。

现在的粤剧，"史诗"与"抒情诗"类情节并立组合十分普遍，其中很多的所谓抒情性场面，人物只是"静止"地对苦况品尝哀叹，或对空泛理念反复唱咏，实际上，这种情节模式最为年轻观众所厌烦。为了从根本上消除场面寡淡与节奏滞缓这一粤剧（戏曲）演绎的弊病，必须把传统情节模式置换成"戏剧体诗"情节模式。以《牡丹亭》为例，杜丽娘死后与阎罗的抗争、与柳生的结合、劝使柳生掘墓开棺的至情哀求等，这些情节既是源自激情的行动，又表现了行为所致的激情，实现了"史诗与抒情诗原则的相互转化统一"的"戏剧体诗"情节构建，因而情节极具戏剧性。而该剧中的《游园》一折，对杜丽娘愁闷心情的描写则是抒情诗式情节，对她游园行状的描写则是史诗类情节。由于其"抒情诗"因素和"史诗"因素不是互相缠绕地融为一体，而是分开并立着，所以戏剧性自然就较为淡薄了。

此外，还要抛弃那种编导随意主导情节发展，或靠偶发事件连缀剧情的惯常做法，做到情节的发展必须由人物个体的欲望和激情所主导、所驱动。即使是超越"情节整一性"的情节样式，也不能脱离对人生况味与人物心灵的展示，以使其情节有着生活逻辑和人性逻辑的支持，从而消除情节中存在的"假、大、空"成分及其带来的对情节"戏剧性"的消解影响。

粤剧的人物形象塑造方面，现在最突出的问题是过分专注其伦理

价值的创造。可以毫不夸张地说，时下舞台上的人物特别是主要人物形象，十之八九都是创作主体伦理意志所建造的产物，而依靠审美结构生成方式来塑造的人物形象少之又少。无论是写爱国、清官、英模还是其他人物，概念化、模式化的居多，人物的欲望行为走向受制于编剧主观意志支配的较为普遍，因而往往带有"圣徒"式光环与"高、大、全"的特点。无疑，这样的人物形象对于社会来说有着足够的伦理导向性，但其蕴含的人生况味、人生历程的可体验性却十分有限。

正如马克思所说，贩卖矿物的商人只看到矿物的商业价值，而看不到矿物的美和特性。创作主体由于大多被实用性、功利性所束缚，无法运用剧目审美结构生成方式反映生活、表现人物，因此也就很难发现特殊情景下个体生命应有的审美外观与审美价值了，结果是精心塑造的人物形象中，"人"的个体意义缺失，世俗色彩暗淡无光，少有艺术美的内质特征，如此就更谈不上具有超越时空的审美价值了，剧目自然就成为生命力短暂的应时应景戏。这些剧目往往又被观众讽喻为"吹水戏"（虚假戏）、"矫情戏"和"政治戏"。这是当下粤剧编演最为致命的一个弊端——舞台上常见的虚假人物，难免让人质疑你以戏剧与观众进行精神交流的真诚，现代观众特别是知识型观众能买你的账吗？

粤剧人物形象塑造方面之所以普遍出现上述问题，从目前的情况来看，原因很多，但其中与粤剧的管理者、从业者、评论者，甚至研究者中的不少人，习惯把人物的品格美误作艺术美的标准有着非常密切的关系。

实际上，人物的品格美并不等于文艺作品的艺术美，更不能决定人物形象的艺术价值高低。人物行为的"超功利性"也不等于艺术作品本身的"超功利性"。现在常见的歌颂英模人物、道德榜样类剧目，以及在部分"创作名家""表演艺术家"和"文艺评论家"的观念中，往往把上述两个概念与标准混淆起来乃至画等号，以致在剧目的编演中，或在对剧目的评奖和推荐解读时，以人物品格美的社会

价值阐释,取代剧目的审美价值评判的现象屡见不鲜,艺术价值标准明显错位而不自觉。

人物品格的高尚卑下并不是艺术美的主要衡量标准——莎士比亚剧目中的李尔王和福斯塔夫、巴尔扎克小说中的老葛朗台、曹雪芹《红楼梦》中的王熙凤、鲁迅笔下的阿Q等,这些人物的所作所为大多都有着明显的个人功利性,怎么也算不上是人品高尚的人物形象。这方面最具代表性的还是莎士比亚笔下诗意盎然的麦克白恶人形象,福楼拜描写的极具动人容貌的包法利夫人偷情形象,以及罗丹的雕塑《欧米哀尔》这一丑陋的老女人形象所蕴含的昔日风月场上的妓女生命状态等,这些艺术形象无论如何也难以让人感觉到他们人品高尚的意味。可是,谁又能够否定这些艺术形象及其所属作品的审美价值和艺术美呢?

艺术美是有它独立的品格和基本特征的,其中最主要的是艺术作品本身能够超越现实功利性,特别是超越单纯地表现人物品格美的伦理价值创造,实现以自由想象为主的审美形式构建和审美价值创造,亦即经过审美结构清理后的审美对象,已转化为一种"有意味的形式",即艺术美的呈现。

因此,粤剧的人物形象塑造必须回归到审美结构生成和审美价值创造的轨道上来,否则,是无法塑造出闪耀着人性光彩、具有丰厚审美价值的人物形象的,也就无法实现文学性审美资源的超越性创造。

审美资源生产力提升的驱动力选择

改革开放以来,广东的文学、美术、流行音乐等行业的总体水平是走在全国前列的,具体表现在审美资源生产力相对活跃,生存的个体性方式与市场竞争性程度较高,因此,艺术上相对纯粹、审美价值较高的作品不少。但一个不争的事实是,作为省内代表性剧种的粤剧,这些方面与省内上述艺术行业相比明显落后,其审美资源生产力的创造性总体水平不高,市场竞争性和创作主体个体性程度较低,因

而社会公认的具有艺术美特点的优质剧目数量较少。

粤剧要重新振兴繁荣起来，成为国内地方剧种改革创新的标杆，以及吸引到更多观众获取较高票房率，其审美资源创造的基础性建设问题必须引起重视，并认真解决好、处理好。否则，粤剧的编演水平、粤剧的传承与发展，是难以有新的突破和飞跃的，上述的目标追求也是无法实现的。

一是要遵循文学性审美资源创造的个人性。从艺术创造学角度来看，戏剧创作与其他艺术形式创作一样，是一种纯粹而孤立的创造。从美学方面来说，艺术美的本质是主观经验中的东西，它是作者通过"审美幻象"方式，把真实的生活艺术化、虚幻化，构建出一种类似的世界。这种类似的世界即艺术世界，虽然与纷繁复杂的社会客观现实紧密相关，但在其构建过程中起主要作用的审美幻象及其审美结构的生成，却是个体生命借助艺术符号进行的一种"情感性"实践方式，或者说是一种主观经验和情感生活的美妙表现。故而这种被称之为"非常孤立"的创造即艺术创造，有着它特殊的存在状态与特征——它的创造是以个体的想象力为主，是一个不与他人雷同的独立天地；它的创造行为是新鲜的，永远不能与前人重复、与他人相同；它的创造完成后，不可以反复生产批量复制。因此，作为具有"独立性""唯一性"特质特征的艺术创造，唯有个体的"审美幻象"情感实践才能够得以实现，这是任何艺术创作包括戏剧创作的规律，也可以说是基本常识。正如尤内斯库所指出的那样，"艺术创造是自发的，是（作者）对自身生命和灵魂的自我完善，是（作者）对终极的人类命题的思考，是（作者）对存在世界的发问……"

因此，作为一种艺术创造，粤剧的编演必须坚持创作的个人性，这样才能更好地表现和探索现代人所面对的人生命题、人生意义和价值，实现真诚地与观众倾诉交流，从而赢得当代个体意识不断增强的观众的喜爱和信任。但是，现在普遍存在的，诸如为了"树立地方文化名片""宣扬民族文化""表现地方名人"与歌颂伦理道德榜样等一类剧目的编演，总是从其社会现实意义方面考量而圈定题材，尤

其是圈定所谓的"地方性题材",并由地方宣传文化部门主导或干脆由其充当创作(制作)的主体。这样的剧目编演路径方式,明显是与上述艺术创作规律相背离的。实际上,以这种方式编演的剧目,其内在的意义和价值大多滞囿于社会学层面,并局限于一时一地而无法实现对时空的超越,上演"爆响"后,时过境迁往往都自行淘汰了。过往众多的剧目编演证明,那些不是从个体生活积累引发灵感闪现与情感爆发而编演的剧目,在审美资源的构建,特别是文学性审美内涵的提炼方面,都缺乏了独特性、超越性的创造,有的甚至是东拼西凑毫无艺术特性的宣传广告式作品。这些剧目的编演,实质上是实用主义、工具主义戏剧观在粤剧编演中的一种具体表现。

二是建立审美资源创造的竞争性机制。当下粤剧业界的一个实际情况是,包括编演人才、财政资金、演出场所等主要的戏剧资源,绝大部分都集中在主流院团或文化单位中。这些主流性质的粤剧院团,现在主要不是为票房而生产原创剧目,其编演新剧目的主要目的,是通过演出尤其是获奖,"繁荣"文化事业,或扩大地方影响,或提升剧团的政绩,等等。在体制保障的前提下,主流院团的日常运作及其生存的一系列问题,往往可以通过体制内的各种途径而获得解决,大家无须进入文化市场进行充分的竞争。另外,人数不多的专业创作人员现在基本上也已经"官员化""体制化"了。如此的行业经营状况,必然导致粤剧审美资源生产力处于一种恒定状态而难以被激活,尤其是创编人员的艺术创造性难以被充分调动起来。这其中主要的原因不是艺人的觉悟高低问题,而是人性的必然选择——剧目生产没有盈亏之虞,票房高低无彻骨利益牵连,何必要进行呕心沥血式的审美资源构建与创造呢?为什么还要去挑战那个充满风险得不偿失的市场,参与无谓的票房竞争呢?粤剧行业这种体制化的生存方式和运作模式,客观上有利于剧目题材的统筹规划,有利于行业的调控管理,有利于队伍人员的稳定等,但其代价必然是导致剧目审美资源特别是文学性审美资源创造力的衰减与低下,最终编演的剧目审美价值有限,无法获得大众的认同和喜爱。

因此，要进一步解放思想，深化文化体制改革，营造出宽松的文化生态环境和充满活力的文化市场，促使粤剧审美资源生产力进入行业竞争轨道。粤剧只有通过良性有序的业内竞争，才能真正地促使其审美资源生产力水平提升，主流粤剧院团才有可能编演出深受观众喜爱的名副其实的优秀剧目。

三是建立结构相对完整的艺术评价体系。目前粤剧编演的评价体系，基本上都是以政府方面的评价体系为主，包括从上到下设立的各种奖项和艺术节、剧目展演等；此外就是编演主体及其管理部门组织的以扩大影响为主的众多"剧目研讨会"，以及在媒体上的广告式报道宣传等。无疑，这两个评价体系都有其存在的合理性和必然性。但事实上仅有这两方面的评价体系是不完整的，其带来的评价弊端也是十分明显的。

例如，一直以来举办的艺术节、戏剧节或剧目展演等一类活动，为了对参与演出活动的单位给予肯定和鼓励，剧目无论质量高低优劣全都能获得相关部门的奖励。毋庸置疑，如此做法，评选的标准与公正性、客观性令人怀疑，你所说的"精品剧目""优秀剧目"，观众能相信吗？还有，由于受无意识的人性支配和实现自身利益的需要等因素影响，上述两个评价体系在进行剧目评价时，很难避免自说自话、自己表扬自己的虚假偏倚式评价。所以，建立包括与剧目编演功利无关的专家、独立剧评人士、观众代表等组成的第三方评价体系就显得非常必要了。通过这种第三方评价体系独立与客观的评价，剧目评价才会较具科学性和公正性而令人信服，更重要的是对剧目审美资源的创造起到正面的推动激励作用。

但笔者认为，对粤剧编演的评价，最具权威性的当属市场自身的评价判断。是驴是马让它到市场上走走就一目了然了。有人对剧目交由市场检验顾虑多多，特别是怕出现某些如政治的、低俗的问题，其实这些问题，是可以通过事前审查与甄别等方式妥善解决处理好的。"水至清则无鱼"，戏是演给大家看的，你的剧目再优秀，无人买票观看也是白搭。单凭你自己说剧目是什么"精品"，获过多少奖，现

在的观众是不会买账的。

因此，粤剧剧目的质量评判，市场才是最公平、最公正、最公开、最合乎行业性质特点的科学评判体系。也因为这个原因，唯有市场才能对粤剧审美资源生产力水平的提升产生巨大的内在驱动力。

（节选载《光明·文艺评论》2018年11月21日、《羊城晚报》2018年11月18日、《南国红豆》2019年第1期）

剧目主题"鲜明集中"的艺术悖谬

以主题思想的"鲜明集中",对文艺作品特别是戏剧作品进行艺术衡量和质量判断,至今还是一个相当流行的做法,诸如反腐倡廉主题、爱国主义主题、坚守诚信主题、舍己为民主题……这类可以用概念明确表述出来的作品主题,可谓"鲜明集中""一目了然"。但创作实践证明,文艺作品一旦纯粹追求这种概念性主题的集中体现,作品的艺术性往往就要打折扣了,舞台上常见的那些矫情多、真情少,人物虚假的剧目,其中不少就是这种概念性主题的产物。

然而,当我们面对古今中外那些经典名著时却又是另一种情况,例如莎士比亚的《哈姆雷特》,曹雪芹的《红楼梦》,布莱希特的《伽利略传》,海明威的《老人与海》,曹禺的《雷雨》等,其主题至今也没有一个明确统一的说法,以致"一千个读者就有一千个哈姆雷特""一部《红楼梦》,经学家看见'易',道学家看见淫,才子看见缠绵……"事实上,这些经典类作品的主题是很难用"概念"明确表述清楚的。然而,恰恰是这种主题立意不那么鲜明集中,显得较为"宽泛模糊",属于审美性主题一类的作品,更具有艺术魅力和永恒价值。

戏剧作品追求"鲜明集中"主题的悖谬,在于这类剧目的主题其实只是一个明确的思想观念。为了体现剧目主题即某个思想观念,必须围绕这个主题,按图索骥地进行合乎主题理念的内容编织和人物塑造。剧目中主要人物的言行、情感及其命运结局,必须以体现"鲜明集中"主题而进行设置铺叙,而不是由人物本身的欲望、动机与内在情感所决定。因为如果以人性人情主导人物的描写塑造,由于复杂的心理和错综的人格才是人的真实面貌,那些在特定情境中自然而然表现出来的人性现象,有不少绝对是不利于"鲜明集中"主题的体现,甚至是与之相悖的。因此必须滤去人物思想、言行、情感、

性格中相关的异质杂质成分，包括像福楼拜描写包法利夫人偷情时的动人容貌情态，莎士比亚笔下的麦克白屠友弑君后的心理折磨、灵魂挣扎等一类极具审美魅力但却违逆道德伦理的人性表现。这样一来，追求主题"鲜明集中"的剧目，就无可避免地造成了人物的简单化概念化，以及剧目的寡趣无味和意蕴的肤浅了。

艺术的审美特性，决定了艺术作品的主题必然是较为"宽泛模糊"，特别具有感性色彩、直觉特点的，尤其是偏重于对人性（人性化）现象审美观照，以及对人生感悟交流的作品更是如此。

前者如莎士比亚的《哈姆雷特》，如果按照王子为父报仇这一悬念构成若干场戏，其中可能充满着斗智斗勇不乏紧张厮杀的场面。但莎士比亚接下来描写的王子不是去为父报仇，而是无所事事地耽于沉思，或装疯扮傻，或借演戏试探国王，或责怪母亲、劝说恋人，或对信仰与行动的价值怀疑，或诅咒人间罪恶，或叩问生存的意义和毁灭的价值……这一个个看似散漫的情节，聚焦的是王子心理冲突、灵魂格斗中表现出来的复杂与丰富至极的人性，因此很难说它体现了一个什么明确的思想观念（主题）。但莎士比亚创作提供的这一"有意味的形式"含蕴却非常丰厚，正如歌德所说："莎士比亚多么无限丰富和伟大呀！他把人类生活中的一切动机都画出来和说出来了！"事实上，该剧目给了人们巨大的解读空间和无穷的阐释力，让历史中的代代"今人"，不断地感同身受，遥想近思……哈姆雷特也成了世界文学艺术史上最有诗意、最动人和最有精神价值的艺术形象之一。

后者如布莱希特的《伽利略传》，该剧讲述了大科学家伽利略曾屈服于教会刑拷，公开承认自己先前的科学见解和科研成果是"谬误"得以免除死刑，之后他又写出了对人类贡献更大的科学论著的故事。这部剧为观赏者提供了一个多维的审美视角——伽利略当初不应贪生屈服，以保持人格的完善；但这就必死无疑，也就没有了后来价值更大的科学研究成果与科学贡献了。伽利略这一生与死的选择，是耶非耶？观赏者久思难以归一。如此的剧目情节演绎，你能说它表现了一个什么"鲜明集中"的主题吗？但作品却引发了人们强烈的

心灵共振和人生哲理思考，无可置疑地成了公认的世界名剧。

其实，像《哈姆雷特》《红楼梦》《伽利略传》《老人与海》《雷雨》这些经典作品，也不是没有主题，只不过它们的主题不是那种理性的、概念性主题，而是欣赏者在进行作品欣赏时伴随审美幻象产生的一种"情感性感受"或"体验性省悟"，同时还因各自体验感受的不同而不同，"一千个读者就有一千个哈姆雷特"也。这种审美性主题也具有统驭作品情节内容的作用，但它的统驭主要不是为了体现"鲜明集中"的主题，而是作者在面对大海般宽广深邃的人性及其形形色色的表现，以及酸甜苦辣、千差万别的个体生命历程时，对自己认同理解并引起兴趣所撷取的那一部分，进行艺术呈现时的一种意指或框定而已。可以说，这种意指和框定，更多体现的是黑格尔"艺术整一性"的特点，而非亚里士多德"情节整一性"的结构特点。

我们常见的剧目之所以总是习惯于追求主题的"鲜明集中"，主要源自对剧目伦理价值的专注及其社会实用性功能的强调。道理很简单，一部主题思想不明晰、不确切的作品，又怎能发挥它的伦理导向作用和社会实用性功能呢？因此，表现"鲜明集中"的主题，围绕"鲜明集中"的主题进行情节的串合就成为不二选择，编导任意驱遣情节的走向和主导戏剧矛盾的转化也就成了常态，特别是在一些关键性情节和主要人物的主要行动设置上，往往缺乏人性的依据和生存环境的依据，但这却又在不经意中被习以为常地忽略、掩饰而不自觉。

不可否认，那些主题"鲜明集中"的剧目，大多也是通过人物形象的塑造来体现其主题思想的，有的也在一定程度上表现了人性，甚至不乏"以情动人"的关目，但他们所表现的人性、所抒发的情感，往往只是观念预设下的人性和情感，或是经过剪裁和整理过的人性和情感。这种演绎不是为了对人性本身进行审美探究，而主要是为了对某种思想观念（主题）的生动阐释和激情宣扬。戏剧编演的这类现象出现和存在，与我们对戏剧艺术本体性功能的理解偏重于"劝惩"和"合时为用"有关，随之而夹杂过多的非审美欲望难脱关系。

古今中外的戏剧编演实践告诉我们，创作主体只有秉持艺术家的眼光即审美的眼光进行剧目创作，尽量减少伦理的眼光和道德的眼光的介入，对其中政治、伦理上的判断及其高尚卑下善恶错对，留待政治家、社会学家和道德家去判断，以便集中主要精力突出剧目的审美价值创造，才能充分发挥和体现戏剧的审美功能，亦即"无用之大用"的美学功能。也唯有如此，剧目才具有恒久的艺术价值和生命力。

<div style="text-align: right;">（原载《南国红豆》2018年第5期）</div>

粤剧要超越平庸　先行戏剧观更新

广东不乏富有激情与才情的编剧导演，也不乏唱做俱佳的一流演员，弦歌声啭，你方唱罢我登台，几十万元甚至一百万元以上投排的新戏不时出现。行内的描述是，众多粤剧新戏犹如满天星斗，却不见了月亮——多年来未见有在观众中反响大且具市场召唤力的优质剧目出现。这个问题的背后或许有复杂的原因，但是一个不容忽视的事实是，从不少新戏的编演以及各种剧目的评奖中，反映出来的某些偏离了艺术本性的戏剧观、演艺观，已成为粤剧相关人员的一种集体无意识，潜在地影响和制约着粤剧的发展，使粤剧的编演始终难以超越平庸，创作出充满诗意和求真精神的优秀剧目。

"题材先行"——非艺术创作的思维

倘若从审美的角度来看，剧目题材是没有高低贵贱之分的。然而在当下，名人题材、地方性事件、属地历史题材，在万千生活题材中成为粤剧创作争相选择的"宠儿"；名人形象、地方故事、属地历史事件的演绎，为新剧上演之至爱。其实剧团选择这类题材剧目，看重的往往是它的社会影响力和"地方性"标签背后的功利性，而不是该题材可供挖掘的最能体现创作主体生活感受和人生见解的审美资源。剧情的敷演与"唱、做、念、舞"的意味表达，更多的是对大家早已熟知的社会流行观念的再宣扬，对家国大义、清廉刚正、诚信守持、舍己为民、惩恶扬善等一类已被政治家、伦理家正确解答过的政治常识和伦理秩序的再强化。其演出的审美能量呈现主要依靠剧场匠艺，在于激发观众视觉、听觉方面的感官快乐。由于缺乏对"人"自身进行审美观照的戏剧特质，缺少新鲜独特的人生观感见解表达，所以剧目的审美能量有限，平庸是必然的。

常见的那种"工程化"剧目、政绩类剧目的生产，可以说是"题材先行"最具代表性的事例。这类剧目，往往以"标签性"的地方事件、人物，以及所谓的"地域文化、地域色彩"标榜，邀约或安排某一作者充当编剧"工匠"，从趋时合势角度出发谋定主题，然后依靠"工匠"编剧的匠艺，围绕主题编织情节塑造人物，并通过研讨会、媒体宣传等方式先声夺人地造势投排，以呈政绩，或行邀奖。某市剧团参加过省艺术节展演获奖的几个剧目，都是围绕当地一个题材编写的内容大同小异的戏，戏最大的看点在于演员的技艺表演，其中确实不乏精彩之处。不过剧目创作选择的路径却令人疑惑——这几个戏的编导，在自己所有的生活积累中，为什么都不约而同地对这个题材中的生活发生兴趣并对它予以聚焦表现？莫非大家的生活积累仅仅是对这一题材生活感受最深、感悟最独特？抑或是受这个题材的"地方性"标签背后的功利性所驱策？

事实上，很多这类以"题材先行"路径编演的"精品剧目"、当红剧目，当时即使有专家牵强附会地大加赞赏，随之大造声势，剧目显赫一时，但大多都遭遇观众的冷落难以被搬演推广，时过境迁就自行淘汰了。过去这类现象可谓屡见不鲜。

为呈现而呈现——剧场技艺成为舞台花招

现代"舞台美术"把舞台装点得美轮美奂，添加的舞蹈尽显东洋风与西方现代感杂糅色彩，民乐为主的伴奏不避交响乐的加盟，舞台分割、多重空间、意识流、蒙太奇、舞台剪影等手法运用有如"乱花渐欲迷人眼"……这些时尚前卫的现代表演技艺，在当下粤剧新戏展演时经常东施效颦地出现，其实不少只是刺激观众视觉听觉感官兴奋的"舞台秀"。特别是动不动就来一段不伦不类的"伴舞群舞"，除了给人眼花缭乱的感觉之外，明显凸现了编导对自己剧目的审美资源创造缺乏自信。而像京剧《骆驼祥子》中，为表现人物心灵和塑造人物服务的"醉舞""车舞"等有价值的创新类"剧中

舞"，少之又少，难得一见。当下粤剧之所以只剩下少数的"戏迷"观众，最主要的一个原因，在于大部分剧目和其他戏曲剧种的剧目一样，虽然提供了很好的唱、念、做、舞等剧场技艺的玩赏，但却缺少了现代戏剧应有的"现代性"内涵和境界，缺乏表现人性真相和"沟通心灵精神对话"的现代戏剧特点，无法与现代化进程中人们的精神需求对接。近几年来，某知名大剧团还把剧中主要人物泯灭主体精神、萎缩自我视作美德宣扬的新编"精品剧目"搬上舞台不时演出，就最能说明问题了。

戏剧是表现人和人的心灵冲突的艺术，凡是成功的优秀剧目，都是以其塑造的独特人物形象与观众进行审美交流和精神对话的。因此，所有的剧场技艺呈现都必须与表现人物心灵、塑造艺术形象相融合，才能凸显其价值和意义。但现在看到的剧目演出，上述这类剧场技艺的呈现，有的游离戏剧情境，有的与表现人物塑造形象风马牛不相及，大多是可有可无的点缀或做作，只为呈现而呈现。其实，这只不过是一种炫人耳目的舞台花招。

个体意义形象——人物审美价值创造的关键

曹禺先生在《雷雨》一剧中，对主要人物周朴园的描写，无论是他对妻子繁漪"病"的专制式关心，对儿子周萍、周冲的独裁式管制与训斥，还是他对侍萍的深切怀念与弃离等，描写表现的都是周朴园作为个体属性的生活存在、心灵世界、情感矛盾。这样的描写不仅让我们感受到周朴园过去的理想追求挫折与人生困顿，以致今天的外表冷酷与沉默寡言的生命状态及其心灵底蕴，而且通过对他这种个体性的生活描写，成功地塑造了一个具有双重人格富有审美内涵的艺术形象。

曹禺先生在新中国成立后创作的《王昭君》，叙述的是王昭君远嫁匈奴国"和亲"的故事，表现的是王昭君这一"和亲使者"的形象和她矢志不渝地为民族团结而献身的家国情怀和高尚品行。虽然剧

中也写了人物之间的情感，演绎了王昭君对呼韩邪单于的体贴和爱，但是这些情感都是被"民族团结"这一共同意志和政治使命所驱遣、所支配的。由于王昭君形象的塑造重在对"民族团结"这一共同意志的表达和宣扬，相应地，她个体属性的欲望情感及其特殊的生命状态与情态的描写表现较为有限，从而导致剧目的主题直白化和人物形象观念化，审美价值大大逊色于《雷雨》。

由此可见，具有个体意义的艺术形象塑造，在人物审美价值的创造中起着至关重要的作用。艺术形象如果没有了个体的特征，失去了个体的意义，这无异于抽掉了艺术的灵魂。而对戏剧作品来说，剧中的人物倘若只有群体的意志，没有了个体的欲望动机，在舞台上只会是一个道貌岸然的样子，在观众的心目中只是一个空中的"纸片人"。故此，莎士比亚的四大悲剧、拉辛的《费德尔》、布莱希特的《伽利略传》、王实甫的《西厢记》、汤显祖的《牡丹亭》、曹禺的《雷雨》等古今中外一流的经典剧目，无不都是以表现人物个体的欲望、动机、意志及其情感行为作为剧目的主体内容，并在此基础上塑造出具有丰厚审美价值的艺术形象。

当下粤剧舞台上不少的人物形象，尤其是主要人物形象，之所以难获观众的喜爱，甚至影响了他们的赏剧兴趣，一个主要的原因就在于剧中的人物缺少了个体意志，没有成为社会上一个真正的"人"。当然，在剧中他们也有自己的"意志"追求，但是他们这种所谓的"意志"，很多就如"样板戏"中人物那种"意志"一样，已转化为革命伦理、社会伦理和道德伦理意志等一类集体性和群体性意志了。因而人物的生命运动少有那种个体属性的生活血肉和意趣神韵，人物成了某种观念概念的图解、转达工具或化身与象征。最终导致剧目的演绎与大众切身生活感受和深层心理的疏离和隔阂，或者说与观众心灵沟通的桥梁无法联结，亦即缺乏应有的可体验性，观众看戏时或许会认同剧目所表达宣扬的价值意义及取向，对舞台上的英模人物伦理榜样萌生敬仰之意，但却无法与之进行纯精神性的、超功利的审美幻象交流，无缘领略与感受到新颖奇妙、诗意盎然的审美新发现，以及

认识自我、抚慰心灵的审美愉悦。因此，即使是那些不乏剧场艺术光彩并获得某些很高奖项的剧目，要征服观众、征服市场，也是相当困难的。

（2015年秋于广州）

粤派戏剧的瓶颈与希望

21世纪以来的广东戏剧文学，虽然每年都有不少新剧目涌现，但始终缺少富有精神高度和丰厚审美价值的杰出剧目，与出现了不少艺术上相对纯粹作品的小说、诗歌、散文相比明显落后。可以说，近二十年来的广东戏剧文学，"三种样式"的剧目基本上构成了它的主要品格层次和格局。

一是审美品格较为突出的剧目。深圳市粤剧团的新编剧目《驼哥的旗》中，驼哥在抗战时期日军不断进村扫荡的特殊困境下，为求生存和生计，国民党军队来了他高举"青天白日"小旗表面迎接，日军进村时他挥舞小"膏药旗"假装欢迎，极尽神态幽默与动作滑稽之意趣。那两面特殊小旗的制作与置藏，适时合势的奇妙使用，生动有趣的欢迎仪式，以及困境中与绝望女子的同舟共济、相怜相爱等，无不有着人物鲜活的血肉色彩和世俗的情趣机趣，凸显着审美外观的精心提炼与创造。广州粤剧院的《花月影》，虽然故事格局创新不足，但以杜采薇与林园生相慕相恋到最后分离作为剧情主线，赋予了两位主人公一系列个体的欲望动机与追求，在跌宕有致的戏剧情境中，人物各自的心灵世界和情感历程交错呈现，相映成"戏"，亦不乏戏剧的韵味与情境审美魅力。

广东汉剧传承研究院的汉剧《白门柳》（根据刘斯奋同名长篇小说改编）和广东潮剧院的潮剧《东吴郡主》，没有像时下不少剧目那样热衷于塑造伦理楷模、道德榜样以规训"教化"观众，倘若如此，那会是多么的肤浅、寡淡和平庸。难得的是这两个剧目能站在"诗"的高度跨越道德伦理的边界，把对人生底蕴的探索和人性审美作为剧目编演的主要追求，着重展现剧中人物特殊的生存状态、情态和个体悲剧命运的意蕴之美。

《白门柳》演绎秦淮名妓柳如是与江南名儒钱谦益悲欢离合的爱

情故事。剧中钱、柳二人的相亲相恋与缔结良缘的喜悦，柳如是助夫复出官场的才情智慧与人情练达，清兵入关后夫妻各自的两难选择，投降与守节的激烈冲突，以及由此带来的心灵撕裂和情感煎熬等，无不充溢着血肉生活的斑斓色彩。其时迸发的情感能量已转化为愉悦心性、澄净灵魂的审美能量，其间五味杂陈的人生况味耐人咀嚼，令人唏嘘，颇具人生的可体验性。《东吴郡主》叙述了富有"立世当为苍生念"理想的东吴郡主孙尚香，被兄长孙权（东吴国主）为夺取荆州而许配刘备，她本以为假姻缘可变作美姻缘，怀揣理想叛兄去国、泪别慈母随夫返回蜀地建功立业，三年后却被孙权以"慈母病危"之计骗回东吴，成为欲索回荆州的人质。最后，刘备霸王之心膨胀及为报关羽被杀之仇，统领70万大军气势汹汹攻打东吴，郡主为百姓平安不得不前往直面谏夫，"乞救苍生息战端"而不遂，以致"情痛一生，祭江也自祭，遗恨绵绵"……剧目通过风云变幻的戏剧情境营造和波谲云诡的情节编织，艺术地表现了孙尚香跌宕起伏的人生历程和理想破灭的令人扼腕的命运遭遇，以此诉说并感叹了人生的无常与悲痛。作者把自己独特的生活感受和人生见解寓寄于艺术情境与人物形象之中，从精神世界的高度，审视出人类个体生命在天地间的卑微、困窘与无奈这一普遍的生存状态，殊为难得。由于上述剧目重在对"人"自身的探索与审美观照，所以艺术品格较为突出。

二是专注伦理价值创造的剧目。广东粤剧院的粤剧《还金记》（根据罗宏长篇小说《骡子和金子》改编），演绎马夫马得金拾获红军300两黄金后，宁可自己"卖血"换钱解决老父治病问题也绝不动用红军的黄金，并独自长征"还金"，虽牵连恋人花姑和进步青年古小姐牺牲，仍不屈不挠追赶红军长征"还金"的故事。

剧目虽然颂扬了马得金坚守信诺的品行，却淡化了他行动中遭遇的道德困境与人性困境，以致有观众看了演出后提出：马得金为了"还金"而丢开患病的老父不顾，牵连恋人和朋友都牺牲了，到底"还金"300两重要，还是亲人、恋人的生存及生命重要？其实这是一个无解与两难的人生困境问题。对此，文艺作品是以世俗的眼光予

以价值判断和抉择，还是从精神叩问角度进行审美观照和人生解读？这是关乎文艺作品本性的问题，以及作品是否具有"诗"的高度的问题。但剧目从实践性的趋时合势功利角度出发，回避、隐匿或放逐了主人公的道德伦理困境，设计安排马得金毫不犹豫地选择特殊的"还金"行动。由于作者未能超越实践性的伦理边界，没有站在精神世界的高度，围绕马得金"还金"遭遇的人性困境、道德困境进行审美资源的开掘和呈现，剧目的精神审美品格被降低了，现在突出的只是具社会学意义的伦理品格。马得金"还金"行动的选择，除了诚信意识之外，还应该有个体的欲望动机和特殊戏剧情境的支持，才能令人信服。

佛山市粤剧传习所的粤剧剧目《小凤仙》，颂扬了小凤仙践行家国大义的自觉行为，但她的行动，包括不太在乎父亲受牵连被折磨等一系列维护支持蔡锷的行为，其情节的设置都未能超越表现、颂扬"救国"伦理范畴，最终，这位女侠应有的丰富与特殊个性形象被抽象为革命伦理形象。珠海市粤剧团的《疍家女》，疍家女水妹先是为恋人前程忍痛割爱，后来又舍生救助被疫情侵害的岸上民众，伦理道德意识仍是她行动的主要内驱力。

上述专注伦理价值的一类剧目，因艺术伦理主义态度过于强烈，习惯于为社会整体或团体代言，"一方面提供娱乐，一方面着眼对听众的道德教益"（黑格尔语），因此往往造成其人物形象有着不同程度的观念化和概念化，剧目意蕴浅表化和审美维度单一化。

三是重大事件、名人纪实类剧目。佛山市粤剧传习所的话剧《康有为与梁启超》，从1890年康有为和梁启超在广州初识讲起，一直到1927年康有为青岛病逝，时间跨度37年，几乎囊括了其间影响中国历史的重大事件。广东粤剧院的《风云2003》和《风起南粤》两个新编剧目，前者叙述了2003年广东人民在抗击"非典"疫情中的生死搏斗与众志成城共渡难关的风云历程，后者反映的是深圳蛇口率先开展与进行改革开放这一重大社会事件的过程。广州粤剧院的《孙中山与宋庆龄》，描写了孙中山与宋庆龄从相识相爱到携手革命

共渡时艰的故事。由于此类剧目追求对相关事件、人物的真实还原与再认识，很少有从人生人性的视角对事件和人物进行审美变形的"陌生化"处理，因此剧中的生活内容离富有审美色彩的艺术世界尚有不少距离。

例如广东粤剧院的新戏《风起南粤》，试图通过对20世纪80年代初在深圳蛇口地区设立工业区招商引资事件的舞台叙述，反映改革开放的时代风貌，讴歌解放思想、敢于冲破禁锢的改革开放精神。剧中以主人公杨汝山（以蛇口工业开发区主要创立者袁庚为原形）在创建蛇口工业区及其招商引资中，如何应对与解决一个又一个工作难题而展开剧情：一是用建设工程款代蛇口公社偿还了拖欠村民的海边捞尸劳作工款，平息了村民与公社的矛盾，稳定了工业区开发的社会环境；二是与当年的战友现在的副手潘震共同回忆当初解放蛇口的战斗情境，化解了双方对不同建设方案的是非之争；三是大胆以"四分钱奖励制度"计算发放民工奖金，解决了民工吃大锅饭、出工不出力的问题；四是用自己的500元人民币进行了相关赔偿，平息了因民工吴大龙赶工期开快车撞死生产队耕牛的事件；五是以唱"大风"方式回忆战士海生当年的英雄事迹，激励自己顶住上头政治压力，最终获得了党中央和广东省委的支持，实现了走改革开放道路的心愿。显而易见，这样的情节结构，完全是相关大小事件与主要人物工作过程渐次罗列的组合，剧目追求的是对相关事件的模拟还原，对人物践行改革开放的范式行为的颂扬。

该剧目的情节选择和人物塑造，由于没有运用"审美变形"艺术手法进行提炼与创造，剧中只有一个个工作难点和行动的阻力，被主人公杨汝山所代表的共同意志和自身努力所轻易排除，以致剧中缺乏一种新的与日常世界截然不同的特殊戏剧情境，即生活幻象，以及寓寄其中的独特审美体验。一句话，就是在意蕴的表现方式上缺少了审美想象力的构建与润饰，剧情内容始终无法摆脱认识属性和伦理属性的功利性束缚进入审美的终极境界。因而直到最后，无论是剧情内容的艺术"陌生化"，还是人物的审美外观都没有很好地呈现出来，

结果导致剧目的审美能量释放微弱，杨汝山也被抽象为一个"改革开放"伦理的化身。

此外，还有一种较为特殊的剧目，如广州粤剧院的《刑场上的婚礼》，人物观念化简单化缺陷明显，但却被富有创意的个性化舞台演绎所淡化；广东粤剧院的《青春作伴》和《梦·红船》，前者以大学生文青的村干部生活经历，本欲品尝五味杂陈的人生况味，但后半段戏无论情境还是人物都过于概念化；《梦·红船》前半段戏个体人物之间的欲望、动机与灵魂格斗情节不乏审美色彩，但后半段戏的内容却完全游离了原先人物欲振兴"红船"行业的行动线，乃至包括高潮在内的情节也让位于抗日伦理意志表达和对民族气节的颂扬，造成了审美主题的前后变异，并呈现出情节发展转折的动力和人物的相关行为，不是来自人物的自觉意志和冲突，而是来自作者直接安排的缺陷，这从文学性来说明显是一个败笔。文体上也从"舞台剧"滑向了带有过度夸张成分的、适时合势的"舞台志"类剧目了。

除了上述参差不齐的几种样式外，作为广东戏剧基础的戏剧文学，在审美理念的改变及创作风格创作手法多样化方面，仍有较大的提升空间，而这恰恰是粤派戏剧的瓶颈，也是其再创辉煌的希望所在。

（原载《羊城晚报》2019年2月3日）

粤剧转型与剧目生产模式创新

可以毫不夸张地说,现在上演的新编粤剧,十有八九都是"拨款验收"模式生产制作的。这也难怪,新剧目演一场亏一场,有财政、有基金、有其他人给钱还怕多么?所以,剧团钟爱这种剧目生产模式自然无可厚非。

但是,为什么不可以自己筹钱生产能赚钱的新戏呢?这个问题,相信剧团也有困难与苦衷。不过,这样的戏对观众、对市场肯定是福音,这样的戏不会是时下流行的专注社会观念传达、偏离社会真相、疏淡人性色彩的戏,而必定是人怎么看自己和自己存在的这个世界的戏,是美妙地表达人类天性与共有情感的戏,也就是莎士比亚所主张的"举起镜子照自然"的戏。这样的戏不必担忧观众不会掏钱买票。然而,只要有人拨款、有人资助,烂戏、垃圾戏也能上演,也能得到牵强附会的夸赞,粤剧又怎会赢得观众的喜爱,剧目又怎能赚钱呢?这只会不断地销蚀粤剧的审美魅力,降低粤剧的精神品格。

当下的社会正处于时代转型之中,由于积淀在戏剧人血脉里、头脑中的传统戏剧观念的影响,粤剧的现代转型之路必定是漫长而曲折的,绝不是像有些专家说的那样,选择了某种题材就实现了现代性的转型。事实上,粤剧的现代性转型可谓任重而道远。

由于近100年以来,中国的戏剧总体上走着一条为社会革命、为政治服务的路线,充当着实用工具。新时期解放思想拨乱反正以来,虽然戏剧业界已逐渐摒弃了文艺直接为政治服务的做法,剧目基本上洗刷了传统的"宣上德""通讽喻""成人伦"等工具化色彩。但是,戏剧直接参与社会革命和社会改革实践的使命意识,经过100多年的代代相传和不断熏陶,已成为一种集体无意识,在艺术创作者、研究者及其管理者的血脉里和头脑中积淀持存着。这种深层的集体无意识,往往会以一种潜在的方式不时地表现出来,影响着当下的戏剧

创作、演出、评判。其中最明显的就是编导们总乐意充当道德或社会整体的代言人，习惯在自己的剧目中宣扬各种流行的社会观念或伦理律义，以此凸现剧目的社会现实意义。而从戏剧本体出发，对"人"自身的审视探索，表现人物的个体欲求、情感，透视复杂微妙的人性，寓寄自己独特的生活感悟与见解方面，编导们兴趣普遍减弱，或者遗忘，甚至鄙视。

在上述陈旧落后的戏剧观念主导下，剧目的选择与评判，大多停留在"反映、歌颂了什么""展示了人物的什么精神或品德""揭示了社会的什么常理规律"等社会学的层面上。而对戏剧情境的营造，人物行动、情感、心灵世界呈现的真实性特殊性，尤其是"人"的意义构建等戏剧本体方面，无论是创作或评判都往往将其处于次要地位，甚至忽略。

在揽有人才、资金等资源优势的主流粤剧团队中，诸如混合型体制剧团的经营、演职员工参股的股份制经营、独立制作人生产制等一类既充满活力，又与当下市场环境和艺术生产规律相适应的现代经营模式少之又少。这在广东这个务实性文化色彩相对较浓的地方，也就很难有类似茅威涛及其小百花越剧团那种公认的领军性人物与旗帜性剧团，以及出类拔萃又能赚钱的扛鼎性剧目出现了。相当一部分有艺术才华的演员，长期在陈旧落后的经营模式中生存，始终难有较大的艺术建树，难以形成自己鲜明独特的艺术品牌与艺术风格，更遑论什么流派了，只能不断在庸常剧目的出演中消耗着自己的艺术青春与艺术才华。

戏曲史有迹可循，像《救风尘》《西厢记》《窦娥冤》《望江亭》这类富有"戏味"的优秀剧目，只会在为生存而参与的市场竞争的主导下，即在当时的勾栏瓦肆演出中孕育产生。而那些与士大夫趣味相投，适合在贵族家院中由"家班"演出的剧目，在勾栏瓦肆等大众场所演出却不受欢迎。反观当下，包括人才在内的各种优质戏曲资源，大多都聚集在体制内，体制内剧团享受着市场以外体制之内的各种扶持与保障。因此，在戏剧体制化尚未得到根本性改变的情况下，

期望有什么高质量的原创作品出现无异于异想天开。

　　长期以来,"拨款验收型"生产的剧目众多,"精品"不断涌现,但却不见有多少部能摆脱"道德文章"类型的,传得开、推得广、能赚钱的新戏。因此很难想象,"拨款验收型"这种各方都不用为回收投资成本担责的剧目生产方式,能够生产出富有审美价值又能赚钱的新戏。没有一大批能吸引观众征服市场的优质剧目,粤剧又何以实现现代性转型?

<div style="text-align:right">(原载《南国红豆》2015年第6期)</div>

戏剧是艺术家个人的表达

南京大学师生编演、曾被中国戏剧家协会在某戏剧展演活动时淘汰的话剧《蒋公的面子》，二度来粤商演，观众热情依旧，致令剧场爆满票房高涨，这使广东戏剧业界和不少戏剧爱好者倍感意外。而以粤剧为主的广东戏剧，却长期受困于市场，少有像《蒋公的面子》那样全国巡演火爆、票房高涨的剧目，更别说什么冲出粤地走向世界剧坛了。与《蒋公的面子》塑造的几个精彩人物形象及其对人性剖析灵魂解读的审美创造相比，广东的新编剧目包括那些获奖剧目、"精品"剧目，在这方面大多不够"给力"。广东戏剧的市场突围和地域突围，很大程度上正是受阻于此而无法超越。

深圳市粤剧团的《情系中英街》和广州粤剧院编演的《土缘》，均是获得国家级"五个一工程奖"的新剧目。两个剧目在反映我国改革开放时代风貌方面备受赞许，其情节编排老到，表导演及音乐舞美都十分出色。然而，两个剧目的人物设置、情节演绎都悬浮在表达社会共同意志的层面上，主要人物从头至尾都是作为某一共同意志的模范践行者展现在舞台上。虽然剧中也不乏主人公情感纠葛线衍生的关目演绎，但由于剧目追求的目标不是对人自身的探究，不是对人的生存状态和生命特点的审美品赏，而是通过对主要人物行为的生动演绎，实现对共同意志和社会观念的激情表达和宣扬，因此，其人物形象的塑造也就缺乏应有的力度和深度了，尤其是人性审美内涵的熔炼构建未能得到应有的重视。广州粤剧院的《花月影》，在音乐唱腔改革、唯美戏剧场面营造上不乏亮点，但是，这种以戏剧物质外壳和戏曲表演媒介为主的革新，由于没有剧目文学性内容方面的创新配合，最终只给人一种表层化改革探索的感觉。作为在省内影响较大的这些新剧目，在审美价值创造方面尚且留下如此遗憾，而众多的庸常剧目就更加不尽如人意了。

对剧目的市场召唤力和艺术生命力起决定性作用的，是剧目审美价值的创造。因此，上演的剧目最起码应该做到：塑造出性格不是那么单一，情感不是那么虚假的艺术形象；同时，编织新颖奇特的戏剧冲突，营造妙趣横生的戏剧场面，唱吟显浅有味的曲段台词等也是必不可少的。这种有个性特色、有审美魅力的剧目，才能与观众看戏的审美欲望及精神需求对接。然而，目前舞台上的剧目大多却令观众失望——剧目虽然少了以往高台命谕的"教化"套路，但"文以载道""文以载政"的现实功利色彩依旧浓厚；题材的政治影响、主题的现实意义、剧目内容与地方形象的关联等往往成为评判剧目的主要标准。由于创作主体的艺术思维未能进入超功利的审美境界，对剧目的伦理主义态度过于偏执，因此多年以来也就没有超凡脱俗、富有审美魅力的剧目现身舞台、投放市场兼及赚钱了。

富有审美魅力的剧目的编演，需要构建与之相适应的戏剧生态条件。但目前在广东，那些具天赋才华兼学养深厚的文化人士参与戏剧创作的积极性却不高；同时，官方背景的艺术单位，在人才、资金、评判、剧场等戏剧资源方面处于绝对优势，具官方话语与文化色彩的剧目在新编剧目中占了绝大多数。事实上，这对剧目艺术风格的多样化和艺术个性的发展是不利的，正如《蒋公的面子》导演吕效平所说，戏的成功"在于让戏剧艺术成为艺术家的个人表达"。

（原载《羊城晚报》2013年9月15日）

重大叙事激情与个体真实再现缺陷

——粤剧《刑场上的婚礼》与《梦·红船》观感

广州粤剧院演出的粤剧《刑场上的婚礼》，是以广州起义烈士周文雍、陈铁军的故事编演的新剧目。该剧目充溢着革命理想激情，演出不乏剧场艺术光彩，尤以情节铺排的酣畅淋漓，人物境界的写意手法以及不乏创意的舞台技艺见长，被称为广东"主旋律"戏剧的代表作。

该剧前半段戏以一系列传奇性情节，集中展现了两位主人公的革命伦理意志和智慧。后半段为重场高潮戏，主要表现两位主人公在起义失败被捕后宁死不屈、慷慨就义的英雄气概。剧中设置了严刑拷打、威逼利诱等惯常"桥段"，添加陈铁军前婚约人万福海探监游说的"味精"类情节，意在对主人公革命伦理意志的再强化，但其心灵空间仅局限于此而无法再拓展。接下来是两位主人公对革命理想和爱情情感的抒发，但也止于"为抒发而抒发"，情感强烈却单调寡淡。两位主人公"喜堂抒怀""拍摄结婚照寄予人"的情节，本可以开掘出堪比名剧《帝女花》之"庵遇""相认""香夭"那样表现人性、展现丰富复杂情感的至美关目。但是，戏剧的规则与艺术屈从了伦理价值创造，在塑造高大完美革命伦理形象思维主导下，主人公对革命理想的慷慨高歌，生死与共的互诉衷情，其中既没有纠结自己，也没有悲悯恋人，更没有眷念亲人；战友失联少牵挂，壮志未酬没遗憾；对生毫不眷恋向往，对死绝无思虑犹豫……主人公"拼将碧血化宏图"的革命伦理意志被表现得淋漓尽致，但他们作为个体生命"人"的本性特点，却明显被淡化、被遮蔽。由于剧目对审美客体"人"的认知、挖掘、开拓始终局限在观念性的层面上，所以，剧中人物"人"的意义灌注有限，观念化、理想化色彩强烈。

广东粤剧院的新戏《梦·红船》，演绎艺人邝三华设法振兴粤剧，习练、传承"高台照镜"舞台绝技的故事。剧中几个艺人之间的个体欲望追求、情感纠葛及闪露的灵魂格斗不乏戏剧魅力，起伏有致的情节和浓厚的传奇色彩，以及主演较为娴熟的表演技艺等都令观众保持观赏的兴趣和期待。若循此开掘下去，把探究人性、解读灵魂、展示人物复杂的心路历程作为剧目的主要审美资源呈现，相信会超越众多新编剧目那种平庸俗套的模式。可惜的是，在戏的后半段以伪军官龙齐光投敌作为铺垫过渡，设置红船子弟借演戏之机，引爆被迫为日军运送军火的红船与敌同归于尽的情节，并作为高潮大加渲染。由此，剧目从表现真实的个体生命活动向宏大叙事抒写转移，从人性审美转向突出对抗日气节的宣扬，结果给剧目带来了艺术上的硬伤——振兴粤剧，传承"高台照镜"绝技，是原先人物冲突的由来和主要动作线，重在对几个人物的情感纠葛心灵冲突的审美观照，但引爆红船的壮举，冲突的客体和性质都转移了，变为表现抗日意志与民族气节，造成了人物的欲望动机和剧目立意的前后游离断裂。其次是邝三华等人决定引爆红船时，几乎所有艺人都英勇无畏地想着如何合力炸船与敌同归于尽，观念预设痕迹明显。还有，邝三华当时完全没有眷顾船上众多艺人的生命及其家人往后处境的意识，完全没有在红船到达目的地之前，想方设法让部分艺人逃生以减少伤亡。如果人物这样想又这样做也都失败了，最后众多艺人不得不与敌同归于尽，才合乎人性情理，人物才更具"人"的色彩。

上述两个新编剧目，前者获得国家级"戏剧文华大奖特别奖"荣誉奖项，后者被专家们评为广东省第二届戏剧文学奖唯一的一等奖，两个戏无疑具有广东主流戏剧的标杆性质和导向意义。但从这两个戏的编演及对其评价取向中，明显折映出当下广东新剧目普遍存在的硬伤与缺陷——人学认知的单一化浅表化：剧目大多从既定的伦理或预设的观念出发进行人物塑造，主要人物往往是被社会性价值所缠绕所裹挟的"人"，很多成了某种思想观念的载体和化身。而作为个体生命的"人"，其潜在的欲望追求，各自的异质性、差异化与内在

欠缺，遭遇的人生困境、道德困境，以及无奈、悖谬又难以调和等人类生命特点与生存状态却常常被忽略、被淡化，明显凸现出剧目对"人"自身的审视与认知尚未进入人性和人生底蕴探求的层面。戏剧让人们"娱乐自己、欣赏自己、认识自己、批判自己、升华自己"的本体性功能，往往被对某种社会思想观念的生动阐释，对高尚卑下善恶错对等道德判断展示及其价值观宣扬所替代，因而剧目大多不具备充足的可体验性，超越时空的艺术价值创造显得较为乏力。

（原载《羊城晚报》2017年8月6日）

《八和会馆》：故事演绎的新尝试

王国维认为，元杂剧的故事"往往互相蹈袭，或草草为之"。事实上，元杂剧主要追求的是一种抒情式的曲牌联套演唱形式，总体上对故事的构建是漫不经心的，只要把"四套大曲"连缀起来，所填之词精审阴阳平仄，少有劣调，即为佳作。明清传奇追求的是故事情节的曲折复杂，只要剧目把故事的曲折复杂推向极致，串联缝合令人信服是为好戏。现当代的中西戏剧，为适应时代变化和影视剧的竞争，在故事的模式和构建方式上则呈现出多种多样的形态。在近期举办的"广东省艺术院团演出季"上，广东粤剧院推出的重点新编剧目《八和会馆》，以不分场次和片段式情节连缀的方式实现故事的构建，可以说是粤剧借鉴和运用影视剧故事构建方式的又一次尝试。

《八和会馆》敷演的是100多年前粤剧名伶李文茂带领艺人反清起义后，粤剧被清政府所禁，后经戏班班首新华为主的艺人舍生忘死争取而终获解禁，各戏班在"和衷共济八方和合"的统召下，携手成立行会"八和会馆"的故事。

该剧目故事的舞台演绎突现两个特点：情节的不断淡出闪入以及时空情境的不停转换变化。因而，剧情节奏明快顺畅，生活信息量大，加上艺人与官兵之间、艺人与黑班首之间的多次武打格斗，场面激烈热闹，这些都是剧目的主要亮点。但是，剧目这种对影视剧故事模式的简单效仿，除了唱、做、念、舞（打）外，实在看不出比影视剧还有什么更好的优势。舞台剧倘若缺乏了自己的独特优势，在影视剧汗牛充栋的格局下，还有存在的必要吗？该剧由于放弃了戏剧本身的优势特点，忽视了意蕴深广、凝练、精悍的情节提炼，没有围绕人物尤其是主人公的心灵展示来进行片段式情节的组合，以致剧目的演绎，在频密的情节推进中，激烈热闹的场面展示结束后，给人的感觉只是对当时粤剧被禁到解禁，以及"八和会馆"组建等过程的一

种生动叙述。剧目对人物尤其是主要人物新华等的心灵矛盾、灵魂搏斗这些最具戏剧魅力的审美资源的展示却浅尝辄止，人物缺失了艺术形象应有的人性光彩和艺术魅力。

 表现人生的独特感悟或哲理思考，展示人性潜现的情态美与色彩美，是戏剧撬动大众心灵、吸引观众的必然选择。这就要求剧目必须有属于内心生活与客观生活的最强烈的审美资源呈现，有意蕴深广凝练精悍的情节组合，以弥补舞台演绎受时空凝滞与狭小限制的短处。就《八和会馆》来说，从开场到新华的师傅桂叔被杀长达30多分钟的舞台演绎，只不过是一种背景式的情节渲染而已，大可压缩简去，转以"勾鼻章"京戏唱段深受两广新总督瑞麟之母喜爱作为切入点，围绕剧中人物各自对粤剧解禁的追求和欲望之间的纠葛较量构建故事。同时，把那些游离分散于主要戏剧矛盾的情节，诸如新华与翠屏相爱的点缀式情节，新华与肥佬黎的冲突，与艺人的矛盾等，纳入新华争取瑞麟解禁粤剧的主要动作线之中，让其相互交缠、相互制约，展开撬动观众心灵的戏剧性冲突，在"事简戏密"的剧情推进中，让新华的心灵世界与人性色彩得以充分展示，相信新华的舞台形象会更具真实性和立体感，不会只是一个舍己忘死争取粤剧解禁，着眼于表达行业共同意志的扁平化概念形象。

<div style="text-align:right">（原载《羊城晚报》2018年9月9日）</div>

缺乏充分的现代性是粤剧的硬伤

21世纪以来，广东的粤剧仍在现代转型的轨道上传承与发展，剧目众多，"精品"涌现，一大批有潜质的演艺人才脱颖而出。但在趋时的热闹与结构性繁荣中，一个隐形的尚未被引起足够重视的问题，在很大程度上阻碍着粤剧的现代品格构建与提升——众多的新编剧目，无论是剧目的精神内核还是文体呈现，陈旧戏剧观主导的多，植入现代精神的少。不少剧目给人的感觉，就像穿着亮丽时髦现代服饰的隔代伊人，无法掩盖其观念的滞顿、意识的落后。可以说，缺乏充分的现代性，是当下粤剧的一个硬伤。

只要我们稍加留意就可以发现，现在新编粤剧中的英模人物和道德榜样一类的舞台形象，他们内在的生命价值，往往都是由对政治理想、家国大义、集体利益、惩恶扬善等倾情追求所决定的，而个体独立生命价值追求方面却又总是被忽略、被抛弃。由于剧目没有把人物上述两方面的追求融为一体加以艺术表现，观众所看到的剧中人物尤其是主要人物，个体生命热情的实现往往被转化为国家、集体或他人的利益追求的实现。甚至有剧目对主体泯灭、自我萎缩达到了极致的舞台形象，予以激情的颂扬而不自觉。

常见这样的一些新戏：剧中的清官或名人清廉公正不徇私情，最终严惩了贪官罪犯；还有，剧中矛盾的解决最终是靠皇帝颁布圣旨，靠权威人物的介入。前一类戏中那些惩处社会恶势力的人物和情节，无疑有其积极意义的一面。但是这种主要依靠清廉官员铲除社会腐恶的倾向做法，既淡化了社会反腐惩恶的复杂性、长期性和艰巨性，又与当今"完善法治，依靠制度的建立才能从根本上防治腐败"的现代理念相背离。而那种矛盾的解决主要由皇帝出面或权威人物介入的剧目，则又与突然拥有了权力地位后矛盾迎刃而解的"高中状元"戏一样，凸显着"官本位"、权力至上的封建价值观色彩。

在剧目的文体呈现方面，绝大多数剧目仍然沿袭着古代戏曲的创作手法特点，习惯以适合演唱的文字语言以及舞台技艺，直接描绘人物的内在心情，故事情节草草为之；或虽重视故事性，但情节的发展往往任由编导的主观意志驱使，以致叙述性穿插性情节过多，场面冗长板实。而情节发展主要由人物"行动的激情"和"激情的行动"所主导、所推动的"戏剧体诗"类剧目，可谓寥寥无几。

诚然，粤剧的现代转型经过多年来的探索实践也取得了一定成效，可是这种成效大多集中在剧目的物质外壳即剧场技艺的探索改革方面，而在戏剧内质即文学性方面的成功转型却很少。说实在话，如果观众只是看你的剧场技艺表演，那与看杂技武术表演又有什么区别；如果仅是听你唱曲，不如去欣赏曲艺唱家的曲目；倘若是欣赏剧目故事，也比不上听说书看影视剧方便。

戏剧是通过表现人生世相尤其是表现人的心灵冲突，塑造出意蕴深厚、具审美魅力的人物形象，与观众进行精神对话的艺术。因此，剧目的审美视角、精神内核、价值取向乃至文体呈现，都必须具备充分的现代性，突出"沟通心灵、精神对话"的现代戏剧特点。否则，你说的唱的与大众的生活感受、深层心理格格不入，观众看戏无法感受到人道主义情怀的关怀和慰藉，这与到处泛滥的快餐文化进行竞争，优势何在？

（原载《羊城晚报》2015 年 5 月 10 日）

戏剧编演的伦理视角局限

——粤剧《疍家女》观后感

广东省十三届艺术节上，珠海市粤剧团演出的新编粤剧《疍家女》，演绎了疍家女水妹与富家子弟何慧生相恋与分离，之后舍生救助被疫情侵害的岸上民众的传奇故事。曼妙的意境氛围，浓郁的地域民俗色彩，功底扎实招式自如的舞台演绎，使该剧成为近年来一部较有观赏价值的粤剧新戏。

《疍家女》故事脉络清晰，剧情张弛有致，立意收纵凝聚得法，讲究戏剧情境和场面氛围的营造，这些都是它在文学性上难得的亮点。可惜它对故事解释的视角，与众多庸常剧目一样，未能摆脱伦理判断及伦理价值宣扬的局式，因而剧目的伦理价值十分突出，审美价值创造相对薄弱。意旨的构建熔炼仍然囿于社会功利层面而无法超越。

《疍家女》的剧情演绎，无论是情节的设置还是对水妹形象的塑造，明显是遵循伦理的轨道与视角进行的。在剧目营造的两大戏剧情境中，水妹先后处在为恋人前程忍痛割爱，舍生救助被疫情侵害的岸上民众的困境中，此时，正是可以激发她完整人性的呈现，塑造出一个活灵活现，具有人性深度的疍家女光彩形象。但由于剧目放弃了人性审美的视角，追求完美道德形象的塑造，因此原本敢于徒手与抢夺自家玉米的何家家丁进行较量搏斗，敢作敢为性格倔强的疍家姑娘，却被预设为甘愿承受情感的惨痛与舍生的悲剧。她对自身生命价值的追求没有了任何生命挣扎的激情和意志，没有人性的欲望动机驱使她进行成功或失败的周旋应对，完全放弃了对自己心中所属的那份爱以及生命的珍惜和竭力卫护，只有对困境、命运的纯然感叹，对道德伦理的激情崇尚及至最终的模范践行。由此可见，舞台上的水妹形象其

实只是一个伦理榜样的化身。正如著名戏剧评论家马也对当下的戏剧进行调侃式评论时所说那样,"过去认为艺术和戏剧的根本功能是用来'表现人'的,现在……(却)是用来'表扬人'的……"

剧目审美能量是否具灵魂震撼力与冲击力,新鲜独特的意蕴提炼起着决定性作用。但是《疍家女》一剧从故事走向、情境营造到唱词念白的设置,始终以颂扬水妹的高尚品德为旨归,表达的是创作主体的道德快感和伦理价值取向的绝对性。剧中无论是水妹的生命运动走向还是她喜怒哀乐的生命状态,都被框范统摄于社会伦理轨道之内而从不逾越,人物生命活动所体现的思想内涵是大家都明白的,公认正确的道理,剧目只是为其增添了一个例子,为它"加上一个故事"予以舞台宣扬而已。观众除了欣赏到"唱、做、念、舞"等较为新鲜时尚的舞台技艺审美资源外,却很难感受到编导对人生世相有什么新鲜独特的观感,以及由这种观感带来的精神审美愉悦。因此,剧目在精神审美能量的创造提炼方面,与众多庸常剧目还是处于同一水平上。

戏剧作为一种艺术,不能止于站在实践世界的角度上,以道德判断和价值宣扬的方式解读人物及其生命活动,而应站在精神世界的高度和人文情怀的角度,对其进行人生与人性的审美解读。实际上,剧中的水妹在恋人的父亲何弘俊苦苦相劝与缠迫下,为了恋人何慧生的所谓前程不得不忍痛割爱离他而去,她心中的那份深深的爱就此失落了,能说这不是她个体生命之痛吗?后来水妹利用自己山寨夫人的有利条件,放走被山寨主掳捉的何家父子及其运送的疫情药物,何家父子和岸上民众的生命获救了,但代价却是一个活生生的美丽的疍家姑娘的生命从此永远地消失了,这不是人生最惨痛又最无奈的悲剧吗?道德伦理不也有它的价值局限么!但是,剧目追求的是对人物的实践活动进行高尚卑下善恶对错的道德判断及宣扬,而不是对人生底蕴的探求、追问与哲理思考,剧目结构始终未能从伦理存在方式中摆脱出来,因此也就难以超越平庸,给人以新鲜独特的人生哲理启示和艺术美享受了。

艺术作品一旦把人物神化、圣化、超人化，无论其个性多么突出、情感多么强烈，都无法避免人物简单化的弊病。该剧的主要人物水妹，从头到尾没有任何的人性弱点表现。她舍己为人和舍身救人的两次高尚行为，动力主要源自社会伦理意识的支配，其中少有属于个体欲望动机的成分，故而编剧以匠艺串合情节，以主观意愿驱遣人物行动的痕迹十分明显。水妹形象的理想化色彩遮蔽了她作为世俗人物的人性色彩。所有这些问题的根源，在于剧目注重写道德伦理而不是写人性。

然而，"主宰这大千世界的却是灵犀一点——人性。这才是所谓的真性情"。（郭启宏语）因此，加强人物的人性深度开掘和表现，舞台上的人物形象才具艺术的真实性和丰富性，剧目才会有长久的艺术生命力。

（原载《羊城晚报》2017年12月17日、《南国红豆》2018年第1期）

《伦文叙传奇》：抹不去的观念化色彩

广东粤剧院的"当家剧目"《伦文叙传奇》，主要叙述了穷书生伦文叙赴试秋闱经殿试高中状元后，拒绝皇上赐婚，坚决回乡与先前恋人完婚，践行"婚配专一"道德品行，表达了具有社会范式意义的道德主题。该剧目情节串联流畅，凝聚开合得当，编导演和舞台技艺呈现相当不错。然而，剧目在内容方面却明显存在着某些"虚妄"成分。其中，主创人员为了塑造伦文叙这个完美的道德榜样以及体现剧目的道德教育主题，精心为人物设置了若干符合道德"标准"，最有利于体现主题的行为选择。但可惜的是，剧目在设置人物主要行为选择，安排这些关键性情节的时候，却忽略了人物行为背后必须具有的生活逻辑和人性支持，最终导致人物形象被涂抹上浓厚的观念化、概念化色彩。

众所周知，在封建社会里，礼教秩序纲常伦理的"神圣性"，无异于现代社会的法律法规。例如，陆游和唐婉的婚姻被母亲拆散后，陆游对于母亲的家长专制式意识行为不仅毫无反抗的可能，甚至连公开表达怨恨也不可能。但《伦文叙传奇》中的主要人物伦文叙高中状元后，面对皇帝的指婚，他仅凭着对先前恋人"爱情专一"的感情信念，就对着众多大臣勇逆"龙鳞"，当面拒绝皇上指婚，把纲常礼教的存在与规束完全抛于脑后，毫不考虑违逆圣旨可能带来的重大风险和恶果，这对于知书识礼、聪颖绝伦的伦文叙来说是不可思议的。不是说伦文叙就绝对不能违逆圣旨，而是说他当时这个逆反纲常伦理的重大"违法"行为，缺乏特殊而强有力的戏剧情境支持，不符合人在一般情况下趋利避害的本性和生活的逻辑性。

其实，在封建社会里，官员和有钱人家三妻四妾都是被允许和很平常的事。状元在当时执行圣旨是没有什么风险和恶果的，对他来说反而是一桩"喜上加喜"的事情，为什么不趋利避害接受圣旨呢？

而偏要像现代人那样秉持现代的婚配道德理念，冒着可能招致各种祸端包括杀身之祸而违逆指婚呢？这完全是编导为了塑造一个完美无瑕的道德形象，以现代人的婚姻道德理念支配封建时代人物的婚配行为选择，"一方面提供娱乐，一方面着眼对听众的道德教益"（黑格尔语），任意设置与驱遣人物的欲望和行为，违反历史常识的做法。相反，高则诚《琵琶记》中蔡伯喈高中状元后，受皇上指婚被迫入赘牛府，最后与赵五娘、牛小姐和谐相处共同生活，就显得真实可信，因为它具有特定情境中的人性的真实性和生活逻辑性。正如有学者指出，《琵琶记》中蔡伯喈的上述行为，不能以道德上的"负心"来简单地"裁判"。

此外，剧中另一关键人物皇帝的设置与演绎，也明显存在着观念化主导色彩。事实上，在封建社会，每一位君临万方极位之上的皇帝，都会千方百计维护自己的绝对权威和脸面，以巩固加强自己的统治。但该剧的皇上在处理新科状元抗旨的问题上，表现得非常通情达理宽宏大量，最后认同了状元的拒婚逆旨行为。问题是，在面对讲人情常理与维护自己绝对权威和脸面的选择上，就算是比较开明的皇帝，他的取向必然有一个权衡和特定情境支持的问题，才能合乎其特定身份和内在欲望动机的逻辑性。但剧目中完全缺失了这方面的表现和演绎，以致"皇帝"无法成为生活中真正的皇帝。有观众提出，新科状元恰巧遇上了这个通情达理的皇帝只是运气好罢了，倘若没有遇上这么好的皇帝怎么办？实际上，这样的巧合不是构成剧情的一个"结"，无法增加剧中人的困境即戏剧性；它却是一个"解"，轻易地解决了状元与皇帝"对圣旨执行与否"这一个事实上是绝无调和余地的矛盾（其实也是根本不可能成立的矛盾）。可见，这个皇帝也纯粹是在观念化主导下产生的一个概念性人物，所表现的只是"儒有情义，君有仁心"的高尚情操和封建宫廷的"和谐"氛围而已。

事实上，不断地遭遇人生困境和人性困境，才是人类生活的常态。倘若该剧目不是以塑造当代模式的道德榜样为目的，而是表现状元在践行其"爱情专一"情感理念遭遇的各种困窘无奈与两难选择，

以及由此带来的心灵矛盾和情感煎熬，让观众在审美的愉悦中体知、反观人生的疼痛和问题，体验并感受到剧目所蕴含的人文温情的抚慰；或者用喜剧的手法，演绎状元身陷困窘无奈处境时所呈现的堂吉诃德式的滑稽尴尬，或福斯塔夫式自我调侃、自我解脱的生活状态，那剧目将会是多么有趣，又会多么地震撼人的心灵！

（2013年春于广州）

剧目专注于伦理价值创造的得与失

——以粤剧《刑场上的婚礼》编演为例

粤剧舞台上，无论是《风云2003》塑造的医疗专家关山形象，还是《刑场上的婚礼》中的革命先烈周文雍、陈铁军，《小凤仙》中的共和女侠小凤仙等，都是伦理意义十分突出的榜样式人物。然而，这类剧目在编演过程中，往往过分专注其中的伦理价值创造，无论是情节的安排，还是场面的演绎，主要都是为伦理价值创造服务的。例如广州粤剧院《刑场上的婚礼》一剧，情节推进酣畅淋漓，节奏近乎炉火纯青。既有对布莱希特"叙事戏剧"手法的运用，也有在舞台调度、表演程式方面的时尚感与创意。主演欧凯明饱满的激情、娴熟的技艺和独特气质的演绎，为这一"命题作文式"剧目添增了不少剧场艺术亮色。不过，在这个剧目中，所有这些不乏精彩的艺术手段和表演技艺，都是为剧目的伦理价值创造服务的，伦理价值创造完成了，戏也就结束了。

在《刑场上的婚礼》中，主人公周文雍、陈铁军对革命信仰的坚定守持和视死如归的英雄气概，从革命伦理的角度来看，他们是至高无上的。剧中他们也表现了个体生命的某些欲望需求，例如，在革命斗争中他们对真挚爱情的追求和对美好生活的畅想等。但是，舞台演绎倾向和效果主要还是为强化和衬托主人公的革命伦理意志而设置的。本来，主人公这些归属个体生命意义的追求，具备了戏剧审美资源深度开掘的基础。倘若把它提炼成与革命斗争内容相互交织相互作用的"戏剧体诗"情节，展示他们在特殊情境中的心路历程、生命挣扎、情感煎熬，相信剧目会更具精神审美魅力，更具人生的可体验性。但受制于伦理价值的创造和史实局限，剧目对此未予触及，更说不上深度的开掘了。

前半段戏属于事件过程铺叙的"史诗"类情节，传奇色彩明显，人物呼之即来，情节随意串合，除了过多的特务群舞令人心生倦意外，演绎流畅，恰到好处，手法相当老练娴熟。其中，"假扮夫妻避过搜查、警局智斗脱险、病中互诉衷情"等重点关目，散点式的冲突集中地表现了主人公的革命伦理意志和智慧。不过，像"病中互诉衷情"这类表现个体生命本性欲望的情节，其中两位主人公相恋，情之所至意欲拥抱时，骤然被"扫清妖魔邪恶膻腥"使命意识分开，及后来爽快地应承恋爱结婚要"向组织打报告"等，无不充盈着强烈的革命伦理色彩。

后半段戏，总体上为"抒情诗"类情节，表现的还是敌我双方的意志冲突。其中演绎的严刑拷打、威逼利诱、宁死不屈等场面和万福海探监这类穿插性情节，结果也是对主人公的革命伦理意志的强化。另外就是主人公对革命理想和爱情情感的抒发，也仅止于单纯静止的"为抒发而抒发"，感情强烈而张力不足，即使是爱情情感的抒发，也缺乏较为具体明确的心理动机指向和人性透视。最终戏剧的规则与艺术还是屈从了革命伦理价值的创造，剧场技艺呈现的精致和精彩，都以突出主人公"拼将碧血化宏图"的革命伦理意志为旨归。

后半段戏最佳之处，在于舞台技艺的形式美，虽然人物形象塑造观念化、浅表化，但主演的演绎表达可谓老手匠意——抒情意境，形与色谐美；一招一式，精致复精妙。无论是欧凯明肩披红旗风采灿然的身段腾挪，或是他与曾慧、崔玉梅珠联璧合的对视、携手、相依乃至造型，都具有一种范式性魅力。

该剧目剧场技艺精湛，主题充溢着激越的理想主义情怀，毫无意外地获得了国家级戏剧奖——"文华大奖特别奖"奖项，被视为广东主旋律剧作代表性作品之一。但是，它始终未能摆脱"主题伦理化概念化，人物形象简单化观念化，审美维度单一化"的当代主流戏剧惯常模式，究其原因，主要还是过分专注于剧目的伦理价值创造所致。

粤剧舞台上专注于伦理价值创造的一类剧目，尽管有的戏剧冲突

尖锐，剧情起承转合张弛有致，编导手法圆熟老到，但都存在着类似的积弊和硬伤——情节的发展直奔主题，主题外在化色彩明显；少有编导个人新鲜独特的人生感受见解，多是对社会主流思想、理念、观念的生动或不生动的阐释和宣扬；人物行动往往缺乏戏剧情境、个体心理动机和性格的支持，凸显出串合的裂缝和某些虚假成分。上述这类问题，其实也是以往及时下被评选专家们评出的一些当红剧目、"精品剧目"普遍存在的问题。

 戏剧"是诗乃至一般艺术的最高层"，编演一部成功的好戏的确不是那么容易的。以独特的艺术构思，抒写出舞台人物的人性光辉与斑斓色彩，塑造出血肉丰满独具神韵的艺术形象，需要化高台命谕为生命拥抱的真诚，需要一系列审美变形的"戏剧性"事件支撑，更需要才华与现代戏剧观的支持。

<div style="text-align:right">（原载《南国红豆》2016 年第 2 期）</div>

戏剧也要进行"供给侧"改革

戏剧在大众特别是在年轻人的精神生活中被边缘化,剧目演出上座率低,观众主要是少数年龄偏老的传统戏迷等状况,至今仍未得到根本性的改变。与此相伴随的却是泛伦理化、文学性弱化、单一类型的剧目充斥舞台。因此,推进剧目"供给侧"结构性改革,戏剧的窘境与式微才有可能得到有效化解。

多编演表现人生况味、探究人性奥秘剧目

在现实功利意识的主导下,当前戏剧的泛伦理化已造成很多剧目不那么像戏剧了——戏剧的主角大多从头到尾都是某种伦理的化身,伦理意志的表达和伦理践行构成了人物主要的动作线和观众观赏的主要内容,其中的观念预设和理念灌输色彩十分明显,不少剧目往往成了某种观念的传达形式,这样的戏剧焉能不令人厌倦?其实,戏剧的基本原则是"以人为对象,把表现人的内在和外在世界作为主体"。因此,戏剧最独特的魅力在于表现人生和对人性奥秘的探究。例如莎士比亚的《李尔王》一剧,李尔王分国土给三个女儿所表现出来的狂妄、自负、怯懦心态,特别是他那种悲剧性质的人性——缺乏正视和承认自身真相的勇气,以及由此带来的悲惨命运,极具人生和"人"的意义。该剧目之所以能令不同时代、不同地域的观众为之心灵震撼,在于李尔王人生所显现的这种人性,就是全人类共有的一种人性!人生许多悲剧就源于这一荒谬人性。观众在审美的愉悦中认识和理解了这种人性的荒谬性质,无疑就憬悟了自己,升华了自己。因此,多编演表现人生况味、揭示人性真相的剧目,满足新一代观众的深层次精神需求,就显得非常必要了。

注重文学性，提高上演剧目内质档次

广东粤剧院演出的《风云2003》一剧，以表现和颂扬医学专家关山在抗击"非典"疫情中勇于担当、舍身忘己、保护人民生命的高尚情操为主要内容。该剧为关山设置的公开疫情、探求"非典"病源、选择"四不停"方案、亲自进行病毒试验等情节的演绎，对人物模范行为的"伦理外观"建造十分突出，但是对人物以人性为主导的"审美外观"创造却明显薄弱，以致使人感觉剧目主要是对抗击"非典"事件的过程叙述，板实有余，美妙不足。小夫妻"新婚缠绵"与"病房会"两个情节的演绎，虽然不那么板实寡味，但却与主人公关山的行动线缺乏相互交织、相辅相成的作用，穿插色彩明显，戏剧性张力不足。据介绍，关山形象是以医学专家钟南山为原型塑造的。实际上，钟南山自有他的工作方法、处事为人方式、情感表达特点以及个性化的心路历程。另外，在抗"非典"这场血与火、生与死的炼狱般的考验中，有多少撕裂人心、撕碎灵魂、煎熬情感的人生世态场面、情景可供演绎表现，甚至是人性的诡谲、世事的无常等极具戏剧魅力的审美资源可供开掘，但剧本的抒写未能充分发挥文学性的开掘提炼功能，进而营造出与人物个体生命价值丝连线牵的富有张力的戏剧情境，以致主人公形象的个性审美魅力，未能在"有意味的形式"中得以充分展现。但这样的缺陷不只是《风云2003》一剧所独有，现在舞台上绝大多数剧目包括一些当红剧目，都存在着这样的缺陷。因此，只有文学性充沛的剧目在舞台上大幅度增加了，戏剧窘境的化解才具备坚实的基础。

增加风格化剧目，改变供给单一局面

有戏剧爱好者说，想看一出悲剧很难，看一出喜剧更难。现在舞台上新编的悲剧、喜剧剧目少，具有深邃哲理、绝妙象征、奇特幻想

以及怪诞形象等风格化类剧目更少，常见的总是不悲不喜、平淡寡味、不痛不痒的平庸正剧，这又怎不腻了广大观众的胃口？这与戏剧长期以来处于表扬与自我表扬的孤芳自赏的境况中而不自觉有关。所以，增加喜剧、悲剧剧目以及象征类、戏中戏类、怪诞荒诞、互文拼贴等风格化类剧目的编演并投放市场，是优化戏剧供给侧结构最直接的方法。

此外，仅靠戏剧演出团体自身开展剧目供给侧结构性改革，实践证明是很难推进并收获成效的。因此，最要紧的是戏剧管理部门同时给予理念和相关制度的支持，否则，剧目供给侧结构性改革只是一句空话。

（原载《羊城晚报》2016 年 7 月 31 日）

艺术形象塑造仍是粤剧短板

粤剧要吸引观众、走出国门甚至登上世界剧坛，必须重视剧目对"人"自身的审视和对人性的抒写，塑造出具有丰厚审美价值的精彩艺术形象。

当下的粤剧舞台不算寂寞甚至有点热闹，新戏频现，"精品"众多，碎片化拼凑式的专场一个又一个，各方随意冠名的新老"著名粤剧艺术家"如雨后春笋般涌现，加上媒体的表层掺和助兴，趋时的热闹与昙花一现的繁荣确实令人瞩目。不过，剧种的长久繁荣和名声远播，有赖于精彩的艺术形象的塑造。塑造精彩的艺术形象，才是粤剧的安身立命所在。

21世纪以来，粤剧不缺故事圆熟与唱腔优美的剧目，不乏"声、色、艺"俱佳的名伶，舞台技术更是日新月异时尚新潮……然而，每当我们品赏完粤剧走出剧场后，总会有一种"心欲拂去复还来"的遗憾——众多的"精品"剧目、"重点"剧目、获奖剧目，却难以寻觅出几个经由"审美变形"创造，别具人生意蕴，可与之进行"精神对话"，富有意味趣味令人难以忘怀的艺术形象。

在"乐以风德"为主的传统戏剧观影响下，专注伦理价值创造，塑造英模形象与道德榜样，已成为当下粤剧编演的一种新时尚、新模式。剧中的主要人物往往以阐释某种流行观念，表现共同意志，图解社会律义现身舞台，却又总是被滤去思想、言行、情感中的异质杂质成分，其生命运动的轨迹笔直规范犹如一条直线，表现为始终如一、缺少变化、缺乏辩证的性格类型。他们作为英模人物伦理榜样形象完美无瑕，但从艺术层面上分析，他们很多尚未达到"人"的高度。观众很难与之进行纯精神性的、超功利的审美幻象同构交流与体验品赏，无法享受到艺术形象意蕴带来的审美愉悦和人文情怀。

精彩的艺术形象塑造的欠缺，导致了众多的粤剧新戏缺失应有的

审美价值。例如某大剧团演出的一个编导演和舞美都不错的新编神仙道化戏，精心塑造了锲而不舍地践行某种"道"的舞台形象，其主要人物完全没有了"人"的自主意识，其一切行为都是以"道"为本，而不是以"人"为本。为了所谓的施"道"布"道"，不仅自己甚至还要求恋人自觉泯灭个体正当的本性欲望，包括情爱和合理的利益追求；完全抛弃理性的精神，对一切人和事不辨真伪、不分是非，以愚昧态度和萎缩自我方式处之；彻底放弃做人的尊严权利，对恶性的侮辱和伤害逆来顺受乃至麻木不仁；甚至为了践行所谓的"道"和"忠孝"，盲目奉献出自己的肢体器官血肉……最终收获完满、收获幸福。显而易见，这样的舞台形象塑造，既不是对"人"自身的审视探究，也不是编导独特人生观感的审美呈现，而是对某种名教经道的舞台图解与阐释，其形象只是某种"道"的概念的化身。

我们欣赏古今中外的经典名剧，无论是莎士比亚的《李尔王》《麦克白》、尤金·奥尼尔的《琼斯皇》，还是王实甫的《西厢记》、曹禺的《雷雨》《原野》等，无不是在表现人生、品味人生的同时塑造了独具神韵的精彩艺术形象。这些剧目都是从审美观照的视角，注重对个体人物的自我欲求、情感、行为等人生状态和生命特点的呈现，甚至不避人物行为的扭曲、丑恶、人格分裂等一类生命状态情态的展现，无不是通过"有意味的形式"实现对人性奥秘的探究，让人们在审美的愉悦中认识自己、批判自己、升华自己，促使人们朝着真正的"人"和更完整更完善的"人"发展而努力。其精彩的艺术形象塑造，充分凸显了经典剧目"无用之大用"的艺术境界和超越时空的恒久艺术价值。

当下的粤剧，如果不重视戏剧观的更新和精彩艺术形象的塑造，编导演纵有十二分激情与才情，要编演出征服观众、征服市场，走出国门、登上世界剧坛的优秀剧目，也是不可能的。

（原载《羊城晚报》2016年6月19日）

期望跨越长期徘徊的艺术坡地

——小议广州粤剧院部分新编剧目

跨越剧目意蕴提炼的徘徊坡地

上海著名剧作家罗怀臻创作的淮剧《金龙与蜉蝣》，通过奇妙独特的戏剧冲突，把主要人物金龙为追逐王位，以及希冀子孙永远占有王位的故事编写得跌宕起伏、惊心动魄，十分形象地表现了金龙对权力的景仰及其无耻地追求权力的丑陋人性，深刻地揭示了专制王权的残忍无道及对人性的异化，其艺术冲击力令观众震撼不已。反观广东不少的新编剧目，包括一些所谓的"精品"剧目，剧情的推进往往停留在事件和故事前因后果叙述的层面上，所表现的大多是高尚卑下善恶错对的评判，或社会共同意志和流行观念的表达等一类主题，尤其是在独特审美视角的开拓，新颖深刻的意蕴提炼方面，长期徘徊在原有的艺术水平坡地上，难以有新的突破和飞跃。比如，广州粤剧院编演的《花月影》，在音乐唱腔改革、唯美戏剧场面营造方面，给人耳目一新的感觉，可惜的是剧目创新与唯美形式营造的物质外壳所表现的依旧是"痴心女子负心汉"一类的主题内容。其艺术视角的选取和情节、局式构建之所以缺少了新鲜独特的意味，在于创作主体的创造性尚未充分发挥出来，因而剧目难以向更高品格层次提升。

跨越人物形象塑造的徘徊坡地

一个剧目的艺术成就，主要看它是否塑造了富有意味的人物形象。20世纪五六十年代，粤剧《搜书院》的演出享誉海内外，其中，

马师曾、红线女等人的出色表演固然是一个重要原因,但更主要的是该剧目塑造了一个表面上恪守礼教且迂腐刻板、实际上通情达理又聪明机巧、极具个性特点的谢宝老师形象。

广州粤剧院新编演的《碉楼》一剧,尝试与旅游市场看点契合,明显地带有"情节剧"(佳构剧)色彩——戏剧冲突一波未平一波又起,"激变""突转"手法的轮番植入,情节的推进给予观众接连不断的视觉冲击……

但是,剧目在人物形象塑造方面,尚存在着一些比较明显的缺陷。例如几个反面人物的舞台形象,脸谱化标签化的色彩十分强烈,由于夸张过了度,与剧目的整体风格不协调,所以给予观众的感受不是"滑稽"的趣味而是"儿戏"。其次是"单眼英"这一人物,仅是因为对父亲有一个较为简单的误会,就不问情由地对亲生母亲迎娶秋月做儿媳妇等事件不断地实施近似仇杀式的阻挠破坏,显得过于牵强。有观众问,"单眼英"为什么不向亲生母亲了解相关真相后再行动?屡屡违逆与破坏亲生母亲深切期盼之事,作为女儿为什么毫无迟疑与愧疚,完全没有心灵的矛盾和经受人性困境的煎熬?她这些不通情理的特殊行为背后又有什么特殊的原因和欲望动机支持?因此,目前看来,"单眼英"形象虽然较为"生猛",但由于未能为人物的激情与行动提供足够的戏剧情境和内驱动力,以致在一定程度上影响了人物形象的艺术可信度。另外,秋月面对封建势力、封建意识的桎梏与压迫,无论是感性的情感矛盾还是理性的自觉挣扎都开掘不深、表现不够。镇海这一人物也缺少具有个性化的情感方式和主导性行动。

跨越精彩戏剧场面开掘的徘徊坡地

名剧《梁山伯与祝英台》如果没有"十八相送"这场戏,粤剧《帝女花》倘若缺少"庵遇""相认"等精彩戏剧场面,剧目的艺术性将会大为减色。倘若一个剧目中有几个表现了生动的世态人情、富

有艺术情趣的精彩场面，就算是主题意蕴较为平常肤浅，也能为观众所喜爱而长演不衰。对青年观众来说，由于他们还没修炼到能较好地品味演员一招一式、一颦一笑的舞台技艺和意蕴差别，因而由情节、人物构成的精彩戏剧场面，就成为吸引他们最重要的因素与条件之一了。

广东的大多数新编剧目，在精彩戏剧场面开掘营造方面尚有欠缺：有的即使有生动的场面呈现，但开掘不深浅尝辄止；有的则缺乏人物性格与生活逻辑的支持。广州粤剧院的新编戏《孙中山与宋庆龄》，选择孙中山、宋庆龄人生旅途中若干生活片段作为戏剧内容，以表现孙中山和宋庆龄真诚相爱生死与共的人生历程。该剧目片段式结构的尝试，散文式风格的追求，唱腔音乐的别致，都是较为突出的亮点。主演欧凯明本色老到的演绎和崔玉梅质朴的舞台呈现，为剧目增色不少。然而，所有这些亮点都掩盖不了剧目在精彩戏剧场面方面开掘不够的缺陷。剧中孙中山、宋庆龄"应对陈炯明叛变袭击""产房哭儿"两个情节，本可以开掘出令人震撼动容的精彩戏剧场面，但剧中对此的表现演绎浅尝辄止，甚为可惜。此外，该剧前半段孙中山、宋庆龄与宋父的纠葛，"中山装的寓意"，宋家姐妹讨论宋美龄择夫等情节，内蕴欠缺，寡淡无味，似有凑插将就之嫌。倘若能另外选择、开掘出几个富有艺术魅力的戏剧场面，相信剧目的艺术性将会大大增强。

（原载《南国红豆》2013 年第 1 期）

谈粤剧的"戒虚妄"问题

在广州文学艺术创作研究院（以下简称"广州文研院"）举办的"粤剧学者沙龙"上，中山大学董上德教授提出粤剧编演的"戒虚妄"和避免"过度戏剧化"问题。笔者认为，无论是年轻编剧，还是年长编剧及演员，对此都应该要引起重视。当下粤剧的演出为什么难以吸引观众？为什么台下总是那些年纪偏老、知识结构偏陈旧的少数传统戏迷？这与剧目本身的问题，尤其是与剧目中存在的"虚妄"成分不无关系。

董教授所说的剧目"过度戏剧化"问题，我的理解是，不论是传统观念上的"戏剧化"，还是现代意识下的"戏剧化"，在剧目编演中都是有一定的"度"的约定性的，包括人情物理、生活逻辑和人性逻辑等。滑出或超过了这个"度"，剧目就必然产生"虚妄"成分。广州文研院戏剧部副主任罗丽也说，"戏剧创作除了情节逻辑等技术面外，大到人文情怀普世价值，小到感人的传神细节，都是创作者要考虑的"。事实上，倘若忽视了这些问题，或者没有解决好这些问题，剧目就很容易成为观众所调侃的"吹水戏""冇（无）啲真"的一类戏了。

有关剧目的"戒虚妄"问题，董教授说到在追求"戏剧性"的前提下，应当重视"将各场戏的内在逻辑建构在'可能'的范围之内，建构在剧情的'假定性'的'边界'之内"，以排除"虚妄"剧情的发生，特别强调了剧目整体情节设置的合理性、逻辑性。众多剧目的编演实践证明，能否处理好这个问题，直接关系到剧目的质量。

"假定性"是戏剧艺术不可缺少的一个特性，其在剧目中也可以有多种形态，包装自然的、超自然的，乃至变形、怪诞的形态，但依托其反映表现的人物必须是"合乎自然"的，亦即必须合乎人情物

理、合乎生活逻辑和人性逻辑,如董教授所说"构建在'可能'的范围之内"。这样,剧目的"戏剧性"才可能具有审美的价值。然而,当下粤剧舞台上相当部分剧目,构建"戏剧性"的情节或人物行动,往往任由编导的主观意志驱遣,以致剧目不可避免地存在着"虚妄"的成分和色彩。

例如,有一部获奖剧目,为了歌颂党员干部全心全意为人民服务的精神,把一个公务员拿出自己治病救命的钱,为群众的致富生产而捐献出去的行动,作为剧情的关键情节和高潮大肆渲染。但是,却忽视了给予该情节相应的戏剧情境支持,从而影响了人物这一行动的可信度。又如,有个表现某历史名人不徇私情秉公处事的剧目,剧中一妇人突然揭发自己夫君的腐败劣行,这为该名人随后解决戏中矛盾起到了关键作用。但夫妻为什么突然反目?为什么妇人完全不考虑这种做法的后果,不权衡给家庭带来的诸种不利乃至伤害?不是说妻子不能揭发丈夫的罪行,但要给予她不得不这样做的心理动机和戏剧情境。再如,一些塑造革命英雄、抗日英雄形象的剧目,英雄人物在对敌斗争中,在英勇就义或将与敌人同归于尽的过程中,完全没有眷顾战友、亲人的意念,丝毫没有生与死的纠结……这类表现在情节的设计和人物塑造上的"虚妄"是十分明显的。

此外,还常见一些剧目存在着另一种潜隐式的、靠直觉感受不容易觉察到的"虚妄"。这种潜藏型的"虚妄",往往隐含在剧目的倾向里面。最突出的和最具代表性的是一些塑造道德榜样伦理楷模的剧目,表现主人公对伦理道德的坚守与践行,最后总是好人得到好报、收获了幸福、收获了完满。显而易见,这样的剧目演绎很难说是从生活中体验得来的真切感悟,它只是从适应社会导向与伦理规范的需要预设出来的。事实上,人在坚守伦理道德过程中,很多时候会遭遇人性的冲突,往往陷入心灵矛盾、情感煎熬两难选择的困境中。只有真诚地表现人类普遍遭遇的这种困境与人生况味,剧目才具有真善美的艺术魅力。

其实,这个道理非常简单显浅——倘若人们对伦理道德的坚守与

践行，真像有些剧目演绎的那么简单，那般潇洒惬意，那样的发展结局，那不人人都成了道德君子了吗？那大家不就时时处处都会自觉按伦理道德规范行事了吗？那社会上就不会出现那么多道德沦丧的现象了。然而，事实并非如此。类似这些问题，恐怕也是董教授所说的"就一场戏来说，或许发现不了问题，把各场戏'联通'起来考虑，就不是那么回事了"所包含的问题吧。就这方面的问题，董教授也指出，编剧要"结合自己的生活阅历和人生感悟，多接现实人生的'地气'"。

正是一些编剧很多时候不是依据自己真切的生活感受与人生体验，而是习惯趋时附势，观念先行，好为人师地进行剧目创作，因而剧目也就存在着十分明显的"虚妄"成分了。

因此，有作为的编剧、演员，不能以"李尔王心态"对待粤剧编演中出现的"虚妄"问题，而应该以艺术家的勇气和智慧正视它、应对它，才有可能不断提升剧目的艺术质量。

（原载《南国红豆》2016 年第 3 期）

警惕艺术创作中的"题材先行"思维

很长一段时间以来,艺术创作领域存在着这样一种现象:无论是影视剧、舞台剧,还是文学、舞蹈、美术等方面,名人题材、地方性事件、地方历史题材,在万千生活题材中成为创作者争相选择的"宠儿",以致某段时间内,"抗日神剧"充斥荧屏,谍战新片塞满银幕。反映和表现广东某名人的经历和生活,就有电影、电视剧、话剧、戏曲、舞蹈、美术、小说、报告文学等形式的众多作品出现。

时下的舞台剧创作,还流行着一种被称为"工程化剧目生产方式"的做法——先议定或由权力人士圈定某个所谓有价值意义的题材,然后像工程建设选择建筑队那样,选择编剧、导演、演员进行剧目的创作演出。上述这种对题材作用的过度崇尚,及至争相创作、编演(映)具有名人标签、历史标签或地域性标签作品的现象,凸现了当下不少的艺术创作放弃了应有的艺术精神,而专注于作品的社会功利性,以及过分追求容易获得相关投资或资助的题材的非艺术创作心态。

艺术作品作为一种精神产品,是对人类实践性世界的一种审美观照,是艺术家个人的人生体验、生命感悟、哲理思考的一种美妙表达。因此,艺术创作题材的选择,应是创作者生活积累与艺术灵感碰撞契合的结果,是创作者在审美意识观照下的一种个性化抉择。艺术作品的价值,不重在题材社会意义的实用考量和社会学价值的含量,而在于通过"有意味的形式",反映人类个体生命活动的真实状态情态,在于所塑造艺术形象的个性魅力及其意蕴的丰富性。因此,圈定题材,追逐热点,先行认定某类题材方有特色、意义和价值,其实,这是"题材决定论"在当下的新版演绎,是一种非艺术创作的思维。

艺术创作的题材是没有大小贵贱之分的。宏大叙事类题材能够创作出精品大作,日常生活类题材也可以润育出传世经典。齐白石画作

的虾，徐悲鸿笔下的马，均与重大题材无关，但由于其艺术形象独具神韵，成为举世公认的艺术精品。曹雪芹的《红楼梦》，王实甫的《西厢记》，前者描写的是家族的日常生活，后者表现的是青年男女的爱情纠葛，皆因作品超凡卓绝、极具审美价值而成为名著典范。

名人题材、地域性题材、历史题材当然也可以创作出优秀的作品，但前提是创作者对所选择的题材内容必须有着独特的感受和独到的人生见解，能够熔炼成为蕴含创作主体深刻的现实体验、人生感悟、哲理思考的"有意味的形式"。例如布莱希特的话剧《伽利略传》，演绎大科学家伽利略曾屈服于教会刑拷，公开承认自己之前的科研成果是"谬误"得以免除死刑，之后却写出了对人类贡献更大的科学论著的故事。剧目通过有人格"缺陷"的伽利略形象塑造，为观赏者对人生的审视探究提供了一个新颖独特与平等交流的视角——伽利略当初不应贪生屈服，以保持人格的完善；但这必死无疑，也就没有了后来价值更大的科学研究成果贡献了。他生与死的选择是耶非耶？观赏者久思难以归一。这就自然地与人类生活普遍存在的生存困境、人性困境、心灵困境及其两难选择实现了联结，让观赏者在审美过程中引发了心灵共振与哲理思考，因而极具艺术感染力和穿透力。

时下各地以名人题材、地方性事件、某段历史题材创作的作品，绝大多数之所以缺乏名著经典那种艺术魅力和恒久生命力，一个很主要的原因就在于作品创作的选择是由题材的所谓"现实意义"和"社会影响"等社会学价值决定的，而不是由创作者在其中发现了与自己独特的人生体验、独到的人生观感相联结的审美资源所决定的。因此，作品内容的开掘与提炼大多停留在社会学层面，少有对人类共有的人生况味、深层心理、深邃人性、生存困境的指涉勾连；主题多是对大家熟悉的流行观念、律义道理的再宣扬；人物形象简单化、观念化。无疑，这种以"题材先行"主导创作的作品，其生命力是十分短暂有限的。

（原载《羊城晚报》2016年1月31日）

创作优秀剧目　粤剧尚须努力

——第十一届广东省艺术节新编粤剧指疵

第十一届广东省艺术节期间，我观看了《青春作伴》《血沃共和花》《少白英风》以及《包公还砚》等若干个新编粤剧剧目。这些剧目在戏剧情境的营造、故事情节的铺排、人物的舞台演绎等方面都较以往更注重戏剧性与观赏性。但总体感觉是，大部分剧目无论是剧本还是舞台的二度创作都比较粗糙，缺陷较为明显。

情虽感人却不扣人。广东粤剧青年团演出的《青春作伴》，十分注意寻找与观众情感的"共同交会点"，精心安排了"文青探父""文青认母"等重点煽情关目。如"文青探父"一场，的确起到了"直取人心肝"、令人动容的煽情效果。但这一场相对静止的父女情深狱中会见，既缺乏内在逻辑的铺垫，又未能对剧情的发展起到推动或连缀的作用，情虽感人却不扣人，从结构上看显得可有可无。中山市香山粤剧团演出的《血沃共和花》最后一场，以诗般的意境把剧情推向高潮，满腔激情地讴歌了共和战士陆皓东的革命英雄主义精神。倘若能在人文主义精神的观照下，有层次地铺排其越狱、被营救、功亏一篑的迂回跌宕的情节，演绎其临刑前对亲人的眷念，对昔日的抱憾，以及"生的憧憬"与"死的从容"的心灵矛盾等，相信陆皓东这个英雄形象会更具"人"的色彩，更丰满、更感人。同时，也能消除在场面演绎上与"样板戏"中洪常青、李玉和式"英勇就义"过于相似的感觉。

人物的个性风采未能得到充分的展示。肇庆市粤剧团演出的《包公还砚》，剧中包公清廉、刚正不阿以及扶弱抑恶的"清官"色彩浓厚，演员的表演可圈可点。但是，编导囿于史实，未能展开想象的翅膀，在包公为把七星宝砚判还给梁大公而与校尉等权奸的斗争

中，为其设置看似平静实则暗流汹涌，稍有不慎将身败名裂的正邪较量情节以增强戏剧性。目前的演出，正邪的较量简单直露，包公的特殊个性风采难以充分展示出来。江门市粤剧团的《少白英风》是一个采用片段式结构的剧目，这种结构的剧目表演十分考验人，可喜的是其舞台演绎少见呆滞而不乏精彩之处，足证该剧的编导演技艺娴熟老练。但剧中主要人物陈少白被众多事件牵着走，总为事件所累，性格的闪光点稍纵即逝。如其中的"笔阵千军""兰心蕙质"等场次，矛盾双方冲突仅停留在思想观念碰撞的唇枪舌剑上，深化迂回不够，矛盾的转化未能凸现主要人物的主导作用，因而陈少白这一艺术形象的独特神韵与个性风采展示受到了局限。

戏剧结构失之精当。《包公还砚》的剧情高潮在包公把名贵七星端砚判还给梁大公后本已急转直下，但舞台却又意外地生出"监会""江上再还砚"两场虽十分精彩但怎么看也属"蛇足"的戏，特别是"监会"一场，令人有节外生枝的感觉。《少白英风》借鉴了影视剧的艺术手法，采用生活片段连缀的结构方式，但事件拼凑堆砌过多，其中缺少了人物内心激情的驱动和人性逻辑的串合支持，因而剧情演绎失之自然流畅与浑然一体。《青春作伴》为塑造文青这个农村新型知识分子形象，把文青放在一个又一个生活风浪中去经受摔打磨炼，以展现其时代的青春风采。但文青经历的这些困难、挫折、打击，当中较突出的如禽流感、强台风、卖田地等几个重要事件情节的演绎，给人"招之即来，挥之即去""戏不够，灾难凑"的感觉，因而剧目的情节结构也失之自然与精当。

（原载《广东艺术》2012年第1期、《南国红豆》2012年第1期）

淡化艺术创作中的社会学评判标准

庸俗的社会学意识消减了艺术作品的审美价值

当下的艺术领域有着这样一个见怪不怪、习以为常的现象，作品尚未面世，题材已被先行划分三六九等了。名人题材、地方性题材、重大历史题材，往往被影视剧、舞台剧生产单位视为含金量最高的热门题材而争相投资；题材蕴含的政治影响、社会地位、地方性标签等元素，成为不少作者抒写情怀、挥洒才华所选择的第一要素；与此相关的更有主流意识形态部门的热情介入，期望有所作为而施行的"保育关怀"——政策倾斜，资金扶持，甚至直接参与创（制）作。长期以来，上述题材成为万千生活题材中炙手可热的"宠儿"。一些缺乏戏剧内质与特点的地方性题材和地方历史、人物被生拉硬扯地凑成平庸的舞台剧或影视剧；一些所谓的重大历史事件、地方名人被圈定为"重点题材"而编写成内容大量"注水"的艺术次品；题材"撞车"、同类题材不同形式低劣重复的现象不时发生。

庸俗社会学意识对艺术创作的浸润，不仅表现在题材的选择方面，而且渗透到作品的评判筛选中。主题的现实意义或其内容与地方形象的关联性等，是当下最被看重的艺术评判标准之一。作品"反映了当地重大的社会事件、历史变迁""反映了××地方风貌、颂扬了××品德，彰显××地域文化"等，已成为考量叙事类艺术作品优劣的重要依据。更有地方领导高呼"文化搭台，经济唱戏"的"新世纪文艺实用主义"口号；甚至有部分领导、专家以辨明作者创作某一题材的现实意义何在，作为是否对其立项扶持的条件；还有水分多多的影视收视率，炒作扭曲了的艺术品价格，乃至作者的身份头衔社会地位等都充当着艺术评判的标尺和要素。艺术领域中庸俗社会

学评判标准大行其道，而审美价值标准却日渐被淡化甚至被边缘化。

创作者对庸俗社会学意识的习惯性依恋，也导致不少作品的内容缺乏审美的内质和特征。以目前众多的影视剧、舞台剧为例，大部分剧目的人物设置、情节演绎都停留在表达社会流行观念、共同意志，塑造完美无瑕的英模形象和道德榜样的层面上。在剧情演绎的过程中，缺少对人物特殊个性和复杂微妙心灵世界的审美展示，未能寻幽探微地朝人性最深邃的方向开掘，难以给观众沦肌浃髓、动人心魄的审美能量冲击。剧中人物从头至尾或是充当某种观念的化身，或是作为某一共同意志的代表，与他人冲突、纠葛。虽然有的剧目人物冲突相当激烈，情节曲折起伏，起承转合因果分明，最后社会观念得到了生动的阐释，共同意志得到了充分的体现，但人物"人"的意义浅薄，人物形象概念化、观念化，艺术审美价值十分有限。

审美标准归位是润育优秀作品的必要条件

艺术作品的功能，主要是通过富有审美魅力的艺术形象对人们精神灵魂起潜移默化作用的。因此，艺术作品的价值重在艺术形象个性的独特、个性的张力、个性的意蕴。达·芬奇画作《蒙娜丽莎》，因其意蕴独特丰富的蒙娜丽莎微笑形象，成为世界艺术史上不朽之作；莎士比亚的《哈姆雷特》，由于在表现哈姆雷特心灵冲突与灵魂格斗中，塑造出具有丰富复杂的人性色彩，兼具诗意、动人魅力和富有精神价值的戏剧人物形象，登上了戏剧艺术的巅峰；王实甫的《西厢记》，主要因红娘、张生、崔莺莺形象生动传神、活灵活现，赢得了"新杂剧旧传奇，西厢记天下夺魁"的美誉。因此，评定艺术作品的优劣，不重在作品题材本身，不重在作品的社会实用功利考量，而在于作者在其中是否有对人生世相独特新鲜的观感以及对这种观感的新鲜独特表现，并是否创造了独具神韵、富有审美内涵的艺术形象，尤其是表现出复杂人性潜现的种种特殊生命状态情态，能够让读者和观众加深对人自身的认识和理解。

审美意识对艺术作品的润育,就像阳光雨露之于植物那样作用重大,那样必不可少。以编演舞台剧为例,编导必须在剧中营造丰富多彩的戏剧情境,以达到剧中人物"暴露性格,搅动心灵,使原来为单调的习惯所掩盖的深藏的本能,素来不知道的机能,一齐浮到面上"(丹纳语)的艺术效果。而要做到这一点,应当摒弃当下不少剧目那种以重在生动或不生动地阐释某一社会观念,体现某一共同意志为目标,导致审美价值创造有限的实用主义创作模式,转以通过"审美变形"手法的运用,营造特殊的戏剧情境,探究人性奥秘,探讨人生底蕴,塑造出意蕴深厚闪耀着人性光辉的艺术形象。这种在审美意识观照下创作的作品,才能给人以审美的享受,才可能成为艺术精品或经典之作。

(原载《广东艺术》2012年第6期)

提高剧目质量与遵循文艺创作规律

——粤剧《南海一号》编演得失谈

我相信，凡看过广东粤剧院演出的大型粤剧《南海一号》的观众，无不为其舞台呈现的恢宏气势和壮观场面而感到惊奇——仅是舞台上那艘迎风搏浪前行，可以 360 度旋转的大船就足以令人叹为观止，通过舞美营造的七彩斑斓、美轮美奂的舞台画面更是"惊艳"阵阵……《南海一号》是广东粤剧院近年倾力编演的一个重点剧目，被人们称为"大制作"剧目的代表作，其舞台画面给观众视角上的冲击堪称粤剧舞台一绝。实力强大的演员阵容（四位"梅花奖"演员）同台演绎，令戏迷们尽睹了名伶的演艺风采，过足了戏瘾。

该剧目中几条矛盾纠葛线的设置、铺排，还有在剧情尾段别出心裁地安排生离死别的情节，把剧情推向高潮，以及运用倒叙、插叙、舞台剪影、电影蒙太奇等手法，都不是一般编导新手能构思且能驾驭的，所有这些都在剧中被运用得整然有序，章法可循，足证编导是富有舞台经验的行家里手。同时，从剧情高潮节点的设计安排来看，他们对戏曲"情以动人"套路特点也熟稔于心。一句话，编导的专业技巧了得。

诚然，要把历史事件或现实生活的胚胎转化为具有艺术感染力的戏剧（曲）形态，编导独特的艺术见地和戏剧才华是不可缺少的，要不人人都可以做编导了。但实践又告诉我们，仅凭这一点，要创作出真正优秀的剧目，成功的概率是很低的，戏剧大家老舍也有《春华秋实》《西望长安》这样的戏剧次品，曹禺先生也写过《明朗的天》这类过眼烟云的应时之作，就是很好的例证。

《南海一号》演绎的是李六哥父子响应朝廷再兴大宋之号召，修造大船"南海号"，载着富有特色的中国陶瓷，远渡波斯开启贸易改

革之路的故事。全剧以李大用与李六哥父子两代人的观念冲突为主线，突出颂扬了李六哥敢为人先，勇于革新与富国图强的宏伟大志。在剧中，李六哥与父亲、与其他人物冲突纠葛的几条线索，都是围绕上述主题展开推进的。剧中人物的冲突及其相关行为，或是因为人物间的观念差异所引发，或是作者善恶道德判断需要所设置，再加上若干情感线索的点缀垫补，最后完成了对"敢为人先，勇于革新与富国图强"这一主题立意的生动图解与表达。可惜的是，剧目情节自始至终未能向着解读人生，表现"人"特别是表现人性方面推进开掘，未能通过新鲜独特的人生世相展现和深邃微妙的人性潜现，以超越上述概念性主题的审美资源吸引观众。一句话，剧目未能站在精神世界的高度，以审视人性和品赏个体特殊生命状态情态之美作为旨趣追求，结果是主要人物"人"的意义构建不足，剧目意蕴浅表化、单一化。

丰富多彩的戏剧情境营造和人物特殊冲突形式构建不足，是当下相当一部分新编剧目的通病。广东粤剧院以打捞成功的"南海一号"沉船文物为题材编演的粤剧《南海一号》，同样存在这样的缺陷。旧版本尾段哈立德刺杀李六哥的情节，由于特殊戏剧情境构建欠缺，或说铺垫不够，哈立德杀人似有牵强之嫌，这一情节设置不过是为了随后林花舍生挡救李六哥做的前置安排。由于林花舍命为李六哥挡刀缺少了不断叠加的困境与不断延宕的绝境戏剧氛围场面，因此无法展示林花那种撕裂人心、撕碎灵魂的特殊生命状态情态，其艺术感染力自然受到了影响，以致最后李六哥有情有义地与去世的林花在船上拜堂结婚时，台上角色情溢舞台，台下的观众却感动不起来。新版本中改为林花因突然而来的灾难即桅杆船帆断裂护救李六哥而献出了宝贵生命（且不说该情节对戏的主题立意有无深化作用），但这样一种纯属人为外加，没有任何困境绝境铺垫突然而来的"偶然性"情节，观众的审美情感与之对接往往显得突兀，有如蓦然看见飞逝的流星，只有突然而短暂的惊讶，却无法引起内心的共鸣，掀起情感的波涛。与旧版本一样，编导这一情节的安排，同样难以收到震撼人心的艺术

效果。

我想这不是编导的粗疏,也不见得是编导江郎才尽戏剧才华枯竭。作为熟谙戏剧艺术的行家里手,何尝不知道戏剧情境和人物欲望动机与性格主导情节发展的意义和重要性。该剧目之所以留下各种遗憾,我以为最主要的原因,一是编导的生活累积,与题材对接的"发酵"不够;二是剧中主要人物在编导心中"孕育"时间不足。前者使编导在欲营造特殊的戏剧情境时显得捉襟见肘,"发酵"过的生活储存中可供选择的"材料"有限,唯有按常规常理对情节进行安排打点敷衍;后者导致编导对主要人物个体欲望动机的把握游移不定,及此带来情节铺排生硬不畅的节点时有出现,或者按故事逻辑推进剧情,人物形象的塑造始终跨越不了观念化、类型化的框范。而能否在剧中营造非同一般的戏剧情境和塑造具有丰富个性的人物形象,是剧目是否具有艺术感染力和审美召唤力的关键所在。要做到这一点,编导生活积累的"发酵"与精彩人物形象的"孕育"是基础。舍此基础,仅凭题材的意义与良好愿望,凭编导对专业技巧的熟练操持,是很难创作出富有艺术感染力的剧目的。"南海一号"这个文物题材,当前既无其他形式的文本可供改编、移植和参考,又无更多的史料记载可供选择开掘,短时间内要编演高质量的舞台剧目,对任何编导来说,我认为都有点勉为其难(倘若拍成电影、电视剧或许会成功)。即使该剧目的演出在有些地方观众踊跃,但大多都是冲着省级剧院的名气和有较多名演员参与表演而来的。

参演该剧的广东粤剧院一众演员,皆是唱、做、念、舞功底了得的佼佼者,他们对该剧的演绎章法毕现,少有让一般观众挑剔的地方,但也不难看出,由于剧目一度创作的局限,他们的部分舞台呈现少了一种心理、性格和情境上的依据,明显给人一种照本宣科的套路式演绎,缺少了演员本色与剧中角色浑然一体的心理性格演绎。以旧版本中哈立德这个人物为例,由于剧本一度创作在戏剧情境、人物个体动机、欲望、性格及其演变发展方面提供给演员的垫底不足,导致演员对其演绎的脉络层次分寸尺度不好把握,即使剧中这个角色的动

作性很强，但演员对这个人物的演绎，也很难做到欲望和性格发展、变化的有序轨迹的框定，演员的本色动作很难与角色统一起来，总有一种莫名的隔离感。我估计演员自己也感觉到，演绎这样的一个类型化人物比不上饰演其他优秀剧目的角色得心应手。由此可见，剧目的一度创作，在很大程度上影响着演员实力的发挥。

粤剧《南海一号》的编演，广东省有关部门对其抱有很大的期待，寄托了良好的愿望。当时主管该剧的文化部门领导曾表示，"现在通过粤剧《南海一号》的打造，使文物保护与艺术作品相得益彰，艺术作品利用文物作平台，文物又利用艺术作品做宣传，两者形成互动……"平心而论，剧目编演的出发点是正确的，目的是促进文化事业的繁荣与发展。相关领导的意愿合乎情理无可厚非——艺术作品和文物两者互动起来，一举两得，工作不仅双赢还是多赢，何乐而不为呢？但愿望终归是愿望，很多时候效果往往就不是当初想象的那么一回事了。

真正的文学艺术精品，是作者在长期生活的沃土里，有所体验有所感悟，有真心话要对人说，有切肤之感要与人交流，是灵魂深处颤动的记录，是心灵沉静的结晶。因此，以"让文物和艺术作品实现互动""用舞台来宣传文物"为目的编演戏曲节目，并辅之与塑造人物个性作用不大的众多新奇手段，以求增强剧目吸引力，实话实说，这多少有点偏离了文学艺术作品的创作规律。事实上，过分看重文艺作品的功利作用，期望文艺作品直接为经济服务、为地方服务的现象不止广东有，其他不少省市也存在。要不，现在怎么会一窝蜂似的涌现名人题材、地方标签性题材剧目？

文艺作品特别是戏剧作品的一个重要特征，是通过塑造具有丰富个性色彩血肉丰满的鲜活人物形象，对欣赏者精神灵魂起潜移默化的作用。而以行政思维立项策划，直接服务于某种功利目的，拨款验收型编演的剧目，是很难达到预期的艺术效果的。这类剧目的创作，由于受直接的功利意识所左右，编导往往缺乏厚实的生活（包括历史资料）积累，与题材对接的生活"发酵"不够，"人物孕育"时间有

限，剧目急不可待"抢生"面世的居多，剧目内容、情节铺排大多是逻辑思维有余、形象思维不足，倘若商演，上座率注定是不高的，这样的例子屡见不鲜。这点，宣传文化部门的领导和戏剧业界是否应该引起重视呢？

（原载《广东艺术》2012年第4期）

励精图强　再展粤韵新风华

粤剧，这一岭南文化艺术瑰宝，曾经以其独有的粤韵魅力，引得大众挤爆戏院，一票难求，多少人陶醉，多少人痴迷。然而，进入社会转型时期，在多元发展、多样并存的时代文化格局中，它却不经意地渐显失色——数年来少有反响热烈并在全国有较高知名度的剧目出现；剧目在大中城市演出上座率低，票房收入令人尴尬。大多数剧团特别是体制内剧团的生存，主要依靠财政补贴和每年令人疲于奔命的"春班"演出收入支撑。

面对上述状况，粤剧界和有关部门多年来实施了不少的应对措施，也取得了一定成效，但时至今日，上述的行业窘况依然没有得到根本性的改变。因此，有必要对造成粤剧不景气的原因进行有益的探讨，对一些似是而非的现象予以科学辨析，才有利于粤剧的振兴和繁荣。笔者始终认为，粤剧不景气的问题，首先要在粤剧自身查找原因，粤剧自身的一些突出问题如果得不到解决，即使其他外在方面的问题解决了，粤剧的繁荣兴旺也是难以实现的。

轻视文学性的意识务必纠正

每当谈及粤剧不景气，不少人认为观众断层是一个重要的原因，于是提出要大力培养年轻观众，随之推动了粤剧进大学进小学；有人认为粤剧太"古老"，不适合青年人口味，于是在音乐、表演、舞台美术（尤其是声、光、电技术）等方面不惜成本投入，追时髦赶潮流；为应对影视剧、网络文化、流行文化的冲击，东施效颦地把人家的一些技艺手法搬上舞台……凡此种种好不热闹，却少见有人对粤剧的本体核心即文学性方面，诸如剧本的精神内涵、情节内容、人物塑造、"审美变形"创造等如此这般重视与倾心投入。应该说，上述那

些应对办法有些也是需要的，但都不是问题的核心和工作关键所在。须知道，戏剧（粤剧）不是一般的曲艺演唱，虽然它也有唱腔、程式等艺术元素，但戏剧的本体核心是文学性内容，大多数观众看戏的兴趣在于此。如果你上演的剧目故事情节有磁铁般的吸引力，所呈现的思想情感极具心灵震撼力，同时兼具浓郁的生活意趣情趣，场场"出彩"，处处有戏，或感人肺腑催人泪下，或令人捧腹乐不可支，这样的剧目上演，观者能不踊跃吗？观众需要培养吗？问题是这样的剧目难得一见，不是一年半载就能立马搞出来的。或许有人说，粤剧传统戏中也有优秀剧目，演这样的剧目一样不卖座。这说的是事实，但是这些剧目毕竟是历史久远的作品，相当一部分剧目所呈现的审美内容与当今观众的思想观念及审美情趣有距离。况且长年累月演这些旧戏，就像品尝食品菜式，餐餐鲍参翅肚也令人滞胃。

有一个现象给了我们很好的启示。数年前广东省内某电视台播放的一个长篇粤语电视连续剧，虽说里面片集的艺术质量参差不齐，被人诟病的地方不少，但由于它们反映的都是大众的日常生活、家长里短，生活气息生活情趣浓郁，人物栩栩如生，令观众有一种特别的亲切感，因而受到了人们的热捧。而现在的粤剧，在反映现实生活、表现大众思想情感、拉近与观众距离方面却远远落后于人家。正如笔者熟悉的一位大学老师所说：现在的粤剧特别是新编粤剧，讲文化内涵没有咀嚼的味道，讲大众化通俗化又缺乏亲民的意趣情趣……这些都是关乎文学性的问题，粤剧业界对此能不予以重视吗？

现在各种文化娱乐形式繁多，竞争十分激烈，可粤剧在文化市场上的种种弱项明显，真正的强项又未充分发挥出来或者说培育滞后。例如它那种传统的唱腔、古老的程式，面对老年戏迷、票友或许是强项，但面对广大年轻人却是弱项。即使是优美的唱腔、唯美的程式，只有和新鲜奇妙的文学性内容结合才会相得益彰，才能显出其迷人之处。脱离内容或表现平庸低劣内容的技艺无异于玩杂耍。因此，粤剧要吸引观众，不仅要注重观众的培养，注重舞台技艺表演的新鲜感艺术性，更重要的是要回归围绕剧目的文学性——在思想意蕴、情节结

构、人物塑造、艺术情趣和艺术风格等方面下足功夫，不惜"为伊消得人憔悴"，对剧目精心研磨，树立起自己精彩夺人的艺术强项，给观众以新鲜意味与朝气蓬勃的艺术面貌，才有助于改变粤剧不景气的状况。

剧本的"根基属性"必须强化

粤剧舞台上的新剧演出，不少导演导得有水平，音乐、唱腔、舞美有特色；部分演员的"唱、做、念、舞"也体现了业界的一流水平；就个别情节场面来说，当中不乏精彩的演绎；有部分演员无论唱腔或表演都相当娴熟，韵味十足。然而其所上演的剧目在社会上却反应平平，上座率依然不理想。什么原因？当然是剧目本身的问题——有的连故事都未编圆，情节铺排牵强生硬随心所欲；有的套路陈旧似曾相识；有的牵强附会为煽情而煽情；只有事件过程的叙述，少有人物个体色彩与心灵世界的呈现；更多的一类是外表热闹华美，内容空洞概念化观念化，唱词台词像白开水般乏味。问题出在哪里？当然是剧本还未编好。剧本乃一剧之本，正如著名剧作家罗怀臻先生所说："剧本就好似大厦的地基，地基本身不牢固，就是沙土地，本身就摇摇晃晃，最多只能支撑两三层小楼的重量，现在你非要在上面盖个二三十层的大厦，最后，肯定是整体塌陷，全盘皆输。"但这又能怪编剧吗？说实在话，编剧一年半载写出一个戏已经尽力了。果真一年半载就能写出大家所期待的观众踊跃、票房高的优秀剧目，那只有恭喜他是天才了。一年半载不行两年三年总可以了吧？果真有那么容易又名利双收的劳作，粤剧编剧就不会青黄不接乏人问津，以致队伍溃不成军，行内就不会有"粤剧编剧难能而不可贵"的无奈慨叹了！因此，有智慧的文化宣传工作者、有出色的剧团和演员，一定要把重视剧本创作落实到行动上，高度重视剧本的创作与研磨及其所必要的时间和经费投入，坚决摒弃以走捷径方式获取剧目成功的做法。在策划剧目时一定要把剧本的创作视为承载大厦的根基。剧本未编好质量不

过硬，就算你有十八般武艺，最终都是白费功夫徒劳无果。

粤剧评论的缺位要补上

怎样的剧本才是好剧本？怎样的剧目演出既不低俗又适合当下观众的审美口味？怎样引导观众提高审美欣赏水平？这都需要相对专业的深入的研究，需要与时俱进的专业理论的阐释和指引。而能承担此重任的角色——粤剧评论，却长期缺位，队伍萎缩涣散。以前活跃的一批粤剧评论家由于年纪的原因，已少见他们的文章了，即使现在时有发表评论的一些人也大多退休了，年轻又有专业水平的粤剧评论人员可谓凤毛麟角。其次是评论阵地的缺少，目前仅有受众面很窄的一两个专业刊物发表粤剧评论。过去曾发挥过积极作用受众面极广的大众新闻媒体，由于各种原因现在也鲜有刊发粤剧评论了。另外，现在所见的评论尤其是对剧目的评论（报道），很少是在对剧目充分研究的基础上进行客观的、"好处说好，坏处说坏"、对主创人员和观众都有较大启发作用的评论。多见的是结论性、鼓励性、广告性甚至是带有误导成分的吹捧性评论。由于粤剧评论的缺位和异化，剧目的生产及剧目的筛选缺乏科学的理论指引，随意性、盲目性的现象难以克服。与此同时，不少观众的欣赏爱好、审美情趣由于缺乏相应的理论和舆论引导，长期处于某种固化的定式，审美取向很难与上演剧目联结对接。所有这些问题的存在，影响的结果是被寄予极大希望的一些剧目，上演时总是不怎么受观众的欢迎；那些跟潮流赶时髦，大手笔投入编演的剧目在市场上更是昙花一现就不见踪影了。

粤剧评论的缺位，使粤剧就像一个人缺少了一条腿，单脚跛行，要迈向理想的境地是十分困难的。因此，完善粤剧评论队伍的建设，积极扶持、鼓励开展粤剧评论工作，是振兴粤剧、繁荣粤剧必不可少的一项措施。

树立代表作编演意识

一个剧团或一个演员无论演过多少戏，如果没有几个叫得响的代表性剧目，其社会影响力和市场竞争力都是有限的。就像一个企业，如果没有几款拳头产品，是很难在激烈的市场竞争中取胜的。试想，如果梅兰芳没有《贵妃醉酒》《霸王别姬》，袁雪芬没有《祥林嫂》，尚长荣没有《曹操与杨修》，沈铁梅没有《金子》，马师曾、红线女没有《关汉卿》《搜书院》……他们能有如此高的知名度和行业影响力吗？明星不一定有叫得响且具有较高艺术价值的代表作品，但作为一个艺术家必须有叫得响并能体现其艺术风格的代表作品，新星、明星与艺术家的一个主要区别在于此，可见代表作的作用是不可低估的。目前，广东省粤剧从业人员不少，相当一部分演员的先天形象、声线条件很好，加上不断地努力实践，其唱腔、表演都相当不错，在社会上也有一定的知名度，可谓新星耀眼，明星点点。可惜的是，无论是他们自己还是他们所在的剧团，大多数都缺乏具有独特艺术风格、富有市场召唤力的原创代表性剧目。由于缺乏代表作，剧团的各自风格特色和演员的才华未能凸显出来。因此，要想有大作为的剧团，希望实现从明星向艺术家飞跃的演员，必须千方百计启动代表作（剧目）的培育与编演。

（原载《南国红豆》2012年第2期）

大众疏离粤剧的因与果

当下的粤剧商演吸引不了多少观众,倘若在诸如观众断层、流行文化冲击、娱乐形式繁多等外在因素方面探究与应对,无异于隔靴搔痒,甚至本末倒置了。如果编演不出吸引观众的剧目,就说人们不喜欢粤剧,说广州市民文化消费意识不强,这不是低估了人们的文化审美需求,就是粤剧人对自己太过缺乏自信了。广州最不缺的是观众,熙熙攘攘近千万人,能吸引到其中小部分就不得了。

粤剧吸引不了观众的三大原因

粤剧在经济最活跃、消费水平较高的城市反而滞销,这说明粤剧没有紧贴市场,或者缺乏紧贴市场必需的内动力。如今的粤剧,连一些常识性的、基本规律的东西都遗忘了、忽视了,又怎能吸引观众呢?粤剧吸引不了观众,其实原因并不复杂。

第一,同质化的演出供过于求。舞台上老是演不完的帝王将相,唱不尽的才子佳人,道不完的忠孝节义,说不厌的宫廷倾轧,你方唱罢我登台的政绩剧目、"定制题材"剧目,目不暇接的英模形象道德榜样……同质化、类型化,风格特点相似的剧目演出繁复,这不是明摆着的供过于求吗?正所谓"龙肉吃多也会厌"。而艺术风格迥然卓绝的剧目,特别是以独特的视角,精湛质朴的艺术手法,真实地反映当下五光十色的生活,品味人生探究人性,引人强烈共鸣,令人惊喜惊艳乃至拍案叫绝的剧目难得一见。

第二,新编的剧目粗糙质次。有的为打造地方文化名片的剧目,题材内容根本不具备戏剧的特点;有的剧目只为应付艺术节、戏剧节;有的剧目为在各类评奖中胜出;有的剧目是"有关系"的人的剧目……这类剧目由于有政府拨款而快速创作,匆忙排演,最终戴上

"获奖"或"重点"剧目的光环，显耀着领导、专家的嘉许鼓励，粘贴着媒体随意涂抹的亮丽脂粉……这种以获得体制内的认可、奖励的拨款验收型剧目，质量又能高到哪里呢？靠行政"输氧、保胎、抢生"的剧目，注定是上座率不高的剧目。

第三，剧目内容与普罗大众的生活隔绝。古往今来，只有那些真实地表现大众的生活，反映他们的精神诉求，适应他们审美情趣的文艺作品，才会赢得人们的喜爱。而当下的粤剧，内容多数缺乏现代精神和现代意识的观照与解读，与普罗大众的实际生活和精神需求疏离、隔绝，与他们的日常生活、切身痛痒无关，孤芳自赏成为粤剧存在的常态。粤剧疏离了大众，大众也就疏离了粤剧。

改革完善粤剧的三大机制

什么藤结什么瓜，什么树结什么果。粤剧要赢得观众，离不开管理机制与经营机制的改革完善。

第一，改革完善粤剧的扶持机制。在真金白银面前，理性不足以支持财政扶持资金实现优化配置，也很难避免相关评议人员因爱好、素质等问题影响，造成剧目文本筛选失误。因此，政府应把资金从以往补贴到剧目上改为补贴到新编剧目的票价上去，假如戏票卖出去，给予每张票价若干的补贴（农村演出的另出细则）。没有排出适销对路的好戏，就得不到政府补贴，卖票越多得到的补贴就越多。是驴是马到市场上遛遛就知道，公平又合理。如此，粤剧"走市场"才会有真正的内动力和推动力。

第二，改革完善粤剧的奖励机制。对编创粤剧这种非同一般的艰辛劳动，给予足够的专项奖励支持是应该的。但以往的艺术节、戏剧节或剧目展演等活动，那种"太公分猪肉——人人有份"，剧目无论质量高低优劣全都获奖的奖励方法，不仅导致评判戏剧的艺术标准失范，而且客观上给人以错觉，认为这些剧目都代表了剧种的最好水平。实际上，这对剧目吸引观众又起到了反作用。

第三，改革完善院团内部的公平竞争机制。广东省、广州市所属院团人才济济，肩负着传承、发展粤剧的重任，充当着粤剧领头羊的作用。在当前政府还给予财政补贴的"走市场"模式经营中，更需要对其管理岗位、艺术行当岗位的竞争机制予以改革完善。目前这种不是终身制但几近终身制，行业内外都颇有微词的岗位人员配置模式，是不利于艺术创作和艺术生产的。缺乏充满生机、充满活力的岗位竞争机制，人类固有的惰性、懒性，安于现状的惯性，以及投机取巧的劣性，就会不断地销蚀从业人员的工作积极性和艺术创造力。只有粤剧从业人员的积极性和创造性最大限度地被激发出来，粤剧繁荣和吸引观众的问题才有希望得到解决。

（原载《羊城晚报》2012年5月27日）

梦幻式的新招行不通

仇启明先生的文章《三招拯救粤剧》(《羊城晚报》2012年2月12日),就如何拯救当下萎靡不振的粤剧,提出了新奇独特的"三个拯救招数"。文章字里行间充溢着仇先生关心粤剧爱护粤剧的热切、焦虑之情。其大胆新潮的神思构想令人读后感到一阵惊喜,但随后又因他的文章观点引发一连串的疑惑,困扰心头难以释怀。

仇先生的文章认为,粤剧经过了岁月的历久磨洗,其曲韵在20世纪60年代就已达到极尽完美的境地。为保护它至妙至美的本色,必须"对所有唱腔、流派、乐器、曲调等定型定格,再不接受对粤剧的任何发展或改造……对粤剧进行冻结封顶"等。

可能是仇先生很长时间不进剧场看戏了,以至连粤剧的文学属性也淡忘了,误把为粤剧的主体核心即内容意蕴呈现的音乐、唱腔、曲调、乐器等,当成粤剧的整体加以论述,进而言之凿凿地提出要对"粤剧"进行"封顶冻结""定型定格"。或许是仇先生关心粤剧爱护粤剧过于情急心焦,以致在论证自己观点时,出现了拿中国粤剧(文学艺术类)和风马牛不相及的日本相扑(体育竞技类)相类比的这种常识性错误,并以这样的推理方式和推理逻辑构建得出结论,提出有关"拯救"粤剧的若干办法,使人明显感觉到仇先生的"三个拯救招数",不是脱离实际于事无补,就是一时疏忽搞错了"拯救对象"。

中外文学史都把戏剧作为文学艺术的一种形式,所以,粤剧(戏剧)的文学艺术属性是不容置疑的。而文学艺术最讲求个性的张扬,最适宜在宽松自由的环境中生存发展,最忌标准化模式化的"定型定格"。因此,仇先生为拯救粤剧开出的"药方"——"三个拯救招数",似给人有"黄绿医生"(指只懂一点医学知识,半吊子又不负责任的医生)不分疾病类别、不辨其病机症候胡乱"开方疗治"的感觉。

也许仇先生不满粤剧界一些所谓的"探索改革"吧，生怕那些"非鱼非蛇"的改革给粤剧带来更多的负面效果，本意是要对粤剧的音乐、唱腔、曲调、乐器等进行"冻结固化""定型定格"，并提出以立法的方式保证其实施。但即便是这样，那也是不接地气、近乎天马行空的梦幻想法。以粤剧唱腔的"二黄"为例，马师曾的唱法与薛觉先不同，红线女与郑培英的运腔有别。各有各的风格，各有各的运腔方式，百人千腔，百曲千声，历来如此，又怎能用固化、立法的方式以求定于一尊呢？倘真的要立法又依据怎样的唱腔标准唱腔风格作为立法基础？执法时的尺度又如何拿捏界定？粤剧从业人员数以万计，私伙局遍布城乡，有商演又有自娱自乐，依法处罚时如何甄别如何取证？

其实，对那些"非鱼非蛇"的粤剧改革，我们不必过于担忧。除了有关部门会给予正确的引导外，还有来自市场、观众的无形约束。试想，如果改来改去胡乱折腾，艺术魅力不提升反而下降，观众不认同，市场不欢迎，那改革者们还不自醒、还不知趣吗？

现在粤剧行业的确是处于低潮期，我们对其目前的境况和前景不应该盲目乐观，但也不必过分悲观。在芸芸众生中，少男少女一时不喜欢粤剧也属正常。笔者少年时看粤剧老是打瞌睡，但随着岁月的流逝，却养出了凡有新戏必到场的"戏瘾"。至于粤剧有无经典作品，上"春晚"不是唯一的标准。事实上，也不是所有能上"春晚"的文艺节目都是经典作品，不上"春晚"的也有很多是经典文艺作品。所以，即使粤剧上了"春晚"也不值得盲目乐观自大，上不了亦无须自惭形秽。就算它真像落寂的梅花，"寂寞开无主，已是黄昏独自愁，更著风和雨"，同样不必为其哀伤神愁。季节更迭时令适宜，它又会含苞花放满枝头，迎霜斗雪竞芳菲。又何必占卦算命般预测它尚有多少年寿命呢？

当下粤剧行业不景气，原因是多方面的，有大环境的影响，有粤剧自身的问题，更主要的是现在的粤剧管理机制与粤剧的现状和发展不相适应。

（原载《羊城晚报》2012 年 2 月 19 日）

没有好编剧 粤剧要"执笠"

粤剧"在广州上演一场亏损一场",广州粤剧院董事长余勇不止一次这样说。事实上,由于上座率低,平时在广州演出的粤剧团很少,大多奔农村、港澳市场去了。广州市民却又不无埋怨:节假日广州冇(无)"大戏"(粤剧)睇!全国著名戏剧专家刘厚生最近在《中国戏剧》撰文谈及戏曲问题时指出,戏曲即使在农村开拓了市场,但回不了城市,那也是地方戏曲的失败,不是胜利。

粤剧之所以出现上述窘况,行内人士普遍认为与粤剧编剧奇缺,好剧本太少有直接关系。广东粤剧院某负责人就反映,剧院原有的几个编剧因年老早已退隐,现在已没有专业的编剧了。而就粤剧编剧的培养问题,早几年省里曾拨款专门培养了 20 多个研究生层次的年轻粤剧编剧,但据媒体披露,这批人毕业后都为"稻粱谋",另操他业,各散西东了。所以,有些剧团曾向媒体反映说,现在好剧本是"一本难求"。

事实上,由于缺乏编剧,可供选择上演的剧本数量较少。新上演的剧目,不是圈内几个常见编剧的作品,就是出高价请外省编剧创作的半成品剧目(省内编剧再辅以粤剧唱腔曲牌),再有是个别领导附庸风雅参与编写的剧目。因此,长期以来少有反响热烈上座率较高的剧目出现。著名粤剧艺术家红线女不无感慨地说,全省粤剧编剧现在只剩下"一个半人"了!她反复呼吁要解决粤剧编剧的问题,"我还是要说最缺的是粤剧编剧!没有好的编剧,粤剧真的要'执笠'(关门倒闭)了"(邓琼:《红线女:不存在拯救粤剧的问题》,载《羊城晚报》2012 年 2 月 19 日)。

泱泱上亿人的广东大省,不乏高水平的文化人士,粤剧编剧何以乏人问津,只剩下"一个半人"?

笔者十分熟悉的一个粤剧爱好者,天真地相信粤剧院团对剧本

"一本难求"说法的报道,凭着兴趣和生活积累、人生感悟,以及先前曾在文化部门写过粤剧的经历,6年里写了改,改了写,创作了一部喜剧类粤剧,拿给中山大学读书时的几个老师看。著名戏曲研究专家吴国钦老师认为剧本的确不错,给的评语是"该剧目生活气息浓郁,几个草根人物栩栩如生,戏剧场面热烈搞笑,是个不错的粤剧文本"。随后作者为剧本寻出路,找了几家剧团奉献剧本,意想不到收获的却是满腹心酸与迷惘:一个剧团不肯会面洽见;一个剧团说没有时间看剧本;一个剧团说不管你有多好的剧本,带来一百几十万元才有商量,我手中不缺好剧本就缺钱;云云。

这边厢说编剧奇缺,一本难求;那边厢奉献剧本,遭遇寒心彻骨的冷遇与尴尬。作者说他也知道粤剧创作"这个头难剃"(工作难做),但绝对想不到竟"难剃"到这般地步。不禁叹息:孤灯下撰曲吟字,劳心耗神千般辛苦也能捱;剧本寻出路,酸楚迷惘最难抵。"都怪自己痴,尝尽苦滋味!"

编剧奇缺,原创剧本少,剧团本该觅求剧本心切,秉持不拘一格择善而从的开明态度才合乎人情物理。但部分剧团和粤剧人士面对剧本时却又表现出别样的冷淡,其态度与缺剧本事实不符,更别说是有海纳百川不捐细流的艺术胸怀了,倒是处尊自大不屑行业衰微的习气尽显无遗,令人纠结、发人深思。

面对如此的编剧行业境况,实际上又会有多少人愿与粤剧编剧结缘而相厮守呢?因此,深化文化体制改革,千方百计吸引一批高层次的文化人才加盟编剧队伍,是粤剧行业迫在眉睫需要解决的一个问题,否则,繁荣粤剧、传承粤剧的口号喊得再响,也只是一句空话。

(原载《羊城晚报》2012年11月25日)

外聘编导是与非的争议

"过江龙"(外地)与"本地姜"(本土)编导对传承和发展粤剧的作用如何？长期以来，粤剧界对此一直意见分歧，有关外聘编导的争议此起彼伏，公说公有理，婆说婆有据。不久前，广东粤剧院聘请中央戏剧学院教授黄维若创作"八和会馆"题材剧目的消息披露后，又引发某专业网站上"做此决定的人不懂艺术规律""（广东编剧）无资格写最熟悉的八和会馆？""如此下去，粤剧必死！"等尖锐的质疑批评之声。事实上，有关外聘编导的争议，历来两种观点针尖对麦芒：一种意见认为，各剧种有共通之处，粤剧要创新，编导班底一定要打破地域限制，以改变剧目千人一面的现象，这有利于提高剧目质量。另一种意见认为，这是自以为是不懂戏剧规律的想法说辞，真能如此，全国不是可以成立一个"编剧中心"，专门为各剧种编写剧本了？外聘编导不利于本地人才的培养，打击本地编导积极性，使剧目失去剧种韵味。

剧团聘请人才本属正常之事，按理用不着别人批评干预，这就如某行业某单位需要聘用人才，聘请什么人才，聘请哪个地方的人才，是人家的分内事，外人一般不会质疑批评乃至反对人家的做法。但偏偏在粤剧界，这种有悖常理的现象却不断出现，相关争议有时还颇为激烈，甚至在媒体上公开争论。有观众说，粤剧界的这种另类趣象，极具"风情喜剧"色彩味道。

诟病和反对外聘编导的粤剧人士认为，聘请"过江龙"编导所编演的剧目，与"本地姜"编导的剧目相比是"半斤对八两"，有的甚至相对逊色，特别是粤剧的韵味少了，观众口碑也是"嘛嘛地"（一般般）。这种说法不一定完全符合事实，但他们反对外聘编导难说与此不无关系。试问，外聘编导所编演的剧目，倘若有着李清照《词论》中李八郎献演时"转喉发声，歌一曲，众皆泣下"那种出类

拔萃不同凡响的轰动效应，并被其他剧团搬演推广，那谁还会非议外聘编导呢？

或如上所述，反对外聘编导的理据和底气，是因为外聘编导创作演出的剧目是"嘛嘛地"。但问题又来了，人家剧团的剧目优劣是人家的事，只要自己的剧目了得，观众喜爱就可以了，观众都跑来买票看自己的剧目不更好？有人说这些人是担心外聘编导导致粤剧韵味减弱，影响粤剧的整体形象。但这也说不通，外聘编导的剧目韵味不足，本地编导的剧目有韵味，"威水"（厉害）了得就行了，那还怕什么呢？事实上，外聘编导所编演的剧目大多也是平庸无趣，这虽已成为外聘编导遭人诟病非议的主要原因，但高价外聘编导之风依旧盛行，某些过去曾在报上公开反对外聘编导的院团领导，后来自己也热衷外聘名家编导了。

某些院团领导或艺人之所以热衷外聘大牌编导，也是希望以此来提高剧目质量。还有，剧目有着名家参与的光环，有着名家背后关系和资源的支持，自然能提高剧目的知名度并容易获奖。不过，这些都难以完全释疑上述一系列另类"趣象"长期存在原因。

了解粤剧行业内情的一些伶人反映，出现上述现象，最主要的原因是目前财政和相关基金对粤剧的资助，尚未完全走上优化配置的轨道，获得资金配置的新剧目往往无须经过剧场、市场的检验筛选，资助只体现了扶养作用，而激励导引的作用尚未被释放出来，以致社会效益好经济效益优的剧目难以出现，观众不怎么爱看的获奖剧目、"精品"剧目却不断涌现。高价外聘大牌编导的多是主流剧团，都有着体制内的生存保障，剧目商演效果如何都不会对其生存构成威胁影响。倘若外聘编导及其剧目演出所花的钱不是公共财政资金，或者是要收回成本的，那谁又会非议和反对人家外聘编导呢？

由此看来，外聘编导的是非争议，其实是一个伪命题。

（原载《南国红豆》2017年第1期、《羊城晚报》2016年5月8日）

创新机制以凝聚编剧人才

近年来,著名粤剧艺术家红线女在接受《羊城晚报》记者采访,谈起繁荣粤剧话题时,不止一次提出编剧的问题——"我还是要说最缺的是粤剧编剧!没有好的编剧,粤剧就真的要'执笠'(倒闭关门)了"(邓琼:《红线女:不存在拯救粤剧的问题》,载《羊城晚报》2012年2月19日)。2012年的春节期间,红线女对前来探访她的广东省委常委、宣传部部长林雄也谈到了粤剧编剧问题,说全省粤剧编剧现在只剩下"一个半人"了,要帮帮粤剧。事实上,剧本剧本一剧之本,没有编剧,没有好剧本,又何谈粤剧的繁荣与传承呢?

缺的是写戏的人,不缺会写戏的人

目前,广东省在岗的粤剧编剧的确是寥寥无几,队伍可以说是溃不成军。但是,笔者了解到,全省会写粤剧的人却不少,他们当中,不乏"度桥"(编故事)撰曲的"猛人"(有过人特长的人)。

第一,不乏"廉颇虽老,尚能饭矣"的老牌编剧。例如,在粤剧(院)团和文化单位退休的编剧,不仅仅省级单位里有,但凡讲粤语的市、区、县里都有。这些人虽然退休了,但有的还相当活跃,不时创作剧本。"姜还是老的辣",让他们出点子当参谋可谓驾轻就熟,精力绰绰有余。

第二,不乏年富力强的"隐形或半隐形"编剧。这些人原在各地的剧团或文化单位搞粤剧创作,因应环境变化,有的忍痛割爱另操他业完全"隐形"了;有的目前还在院团或文化单位,有时也有编剧任务,但都兼有其他工作,为"半隐形"编剧。另外,各地还有一批业余编剧,只因写剧本难有出路,早已"洗手不干"了。

第三,不乏年轻的"准编剧"。前几年,省里挑选了20多个年

轻人，进行3年研究生层次的编剧专业培训。他们所显露出来的文学基础、文字功夫及编剧技能还是不错的，可惜运气不济，时势所限，目前大多为"稻粱谋"，不以编剧为主业了。

缺写戏的人的主要原因

粤剧编剧这一岗位何以无人问津，像红线女所形容的那样，出现全省只剩下"一个半人"的"怪诞奇事"呢？

首先是剧本需求不足。因粤剧市场低迷，原先全省众多的国营剧团剩下不足20个，因而对新剧本的需求也就大大减少了。虽然现在也有不少民营剧团，但大多规模小、家底薄，在农村往往以廉价收费演出为多，从成本计，对新剧目的需求很少。另一方面，经过改制后的粤剧院团，新戏在城市商演一场亏损一场，而在农村的"春班""秋班"演出，大多数都是老板或村委会包场，演新戏旧戏都一样有钱赚，对新编剧本的需求自然也就不是那么迫切了。

其次是编剧培养周期长。内行人都知道，文学体裁中剧本是最难创作的，而编粤剧就更复杂了，正如毕业于上海戏剧学院、富有编剧经验的作家何建烈所说，"粤剧剧本是全世界最难写的剧本"（陈衡、袁广达：《广东当代作家传略》，中山大学出版社1991年版）。要写出能立于舞台的剧本，不知要经过多少年摔打磨炼，要写出市场上畅销的剧目就更难了。粤剧院团在国家包养时代，专设编剧、培养编剧无所谓，现在改制"走市场"了，从成本计，普遍都不再设编剧岗位或培养编剧了。如需参加艺术节、戏剧节等，往往一次性出高价请外地编剧写剧本。

最后是扶持机制的不完善。粤剧编剧这一在粤剧的传承发展中起基础性作用，却很难通过"走市场"自立的行当，因缺乏切实有效的扶持和引导，从业人员就像无所依凭的"弃儿"，不知哪里是"家"，哪里是出路。进入行内，剧本需求少；行内之人，千方百计寻求转行。如此的行业环境，又会有多少人钟情这职业行当呢？全省

不剩下"一个半"编剧才怪呢!

事实上,作为懂编剧的人,经年累月劳心耗神写出了剧本,质量高低都难觅剧团排演,出路渺茫回报无果,将心比心,谁又会长期干这种只有耕作没有收获的活儿呢?就算有人衣食无忧,凭兴趣利用业余时间写出来,却"冇人骚"(无人理)你,那谁又会自讨苦吃,自讨没趣呢?这种呕心沥血的活儿又不是自娱自乐的卡拉OK。

创新机制以凝聚编剧人才

首先是改革完善新编剧目上演的扶持机制。政府在适当增加粤剧扶持资金的同时,应把资金从以往补贴到院团的新编剧目上,尝试改为补贴到新编剧目的票价上去。假如一张票100元,在城市卖出去,就给予票价若干成的补贴(农村演出的另订细则)。没有排出适销对路的新戏,卖不出票就得不到政府的这个补贴,卖票越多得到政府的补贴就越多,资源向适销对路的优秀剧目"倾斜",如此,剧团才会转而千方百计寻求和排演好剧目。剧目有钱赚,对剧本的需求数量就会大幅增加,编剧就有了用武之地,写戏的人自然就会逐渐多起来了。

其次是设立广东省粤剧创作中心。这可参照由剧作家罗怀臻主持的上海市剧本创作中心的模式,其开办费用和日常经费纳入政府财政预算,并配备少而精的工作人员,开展相关协调服务工作:一是向作者通报有关创作的信息动向,介绍剧团对剧本需求的意愿和具体情况等,以利于作者制订或调整创作计划;二是对一些有修改基础的剧本,组织若干行内人士进行分析"会诊",帮助作者提升作品质量;三是不定期开设一些专业讲座,聘请行内专家、学者,结合新编剧本的问题进行授课解惑,不断提高编剧人员的创作水平;四是积极为作者的作品"牵线"做"媒",通过和演出团体沟通以及相应的撮合,促使更多新编剧本获得排演,投放市场。

最后是实行对粤剧编剧的倾斜性扶持。一是要重点解决剧本的出

路问题。编剧的作品投放舞台的毕竟是少数，因而有必要增设或扩大剧本发表园地，现在的《广东艺术》篇幅有限，且经费拮据，剧本发表受限制，为此，政府应给予相应的财政支持。二是制定若干具体的剧本奖励长效制度，对优秀剧本实施资助奖励。在实施《广东省文艺精品创作专项扶持资金管理暂行办法》的时候，应考虑对相对落后的粤剧创作给予适当的扶持倾斜。

倘若做好以上几方面的工作，上亿人的泱泱大省又何愁缺少粤剧编剧呢?！

（原载《广东艺术》2012年第2期）

品曲赏舞心自醉

意趣迭出的《对花鞋》新演

广东粤剧花旦郭凤女一改以往戏路，在《红菱巧破无头案·对花鞋》（香港唐涤生编剧）中，把情欲熏心、利欲遮眼、狡黠轻佻的秦家嫂嫂演绎得惟妙惟肖、满台生趣。广东粤剧院文武生姚志强，饰演沉着机智又有几分幽默的左大人，当行本色老到老辣，几近炉火纯青的境界。

唱着有点酸溜味儿的小曲，走着轻浮扭摆的圆步，行进中适时来一个头颈三晃摇……郭凤女饰演的秦家嫂嫂，一上场就活灵活现满身是戏，一个轻佻不怎么安分的俗妇形象令人难忘。当她面对衙差索要小费，又今话古说对观众"幽默"了一句："你看，现在的人几市侩喔。"令人捧腹之余又窥见了她吝惜钱财的小气心态。及至衙差嫌给的钱少，她再往腰间掏钱时的"三耸腰脯"动作，更是奇妙滑稽，收获了"一石三鸟"的效果：一是表现了人物浓厚的土俗气和掏钱心痛的无奈；二是极富生活气息和艺术个性色彩；三是逗得欣赏者解颐乐不可支。由此可见，以灵气灌注和富有意趣的生动细节塑造人物形象，是郭凤女演绎《对花鞋》最成功最吸引人的地方。

戏越往下看，郭凤女那充满灵气和意趣的表演越发生猛精彩。当左大人为破案调查，看到秦家嫂嫂拿来的花鞋，由于突然憬悟一时忘情说："哎呀，冇错了（没错了）！"这时内心有鬼的秦家嫂嫂瞬间惊跌在地，说话喘着粗气，随后经左大人释疑后即时神气活现，撒娇献媚要扶她起来，"我要大人你扶我起来"，另类的口吻腔调蓦然迸发趣意，令人喷饭，这时坐地的她并随之半身扭拧一动，右手用力一伸，接着掌、指一弯勾再一伸弹，左手按膝，媚眼直瞅别处……绝妙

的半身造型和角色神采媚态，犹似魔法使然，意趣顿然爆满。这个细节当属有着"郭凤女印记"的精彩关目。戏快结尾时，秦家嫂嫂春心勃发，要左大人吻其面颊。这时郭凤女以侧首、兜颊、努长嘴、闭目状之，那娇妖轻佻又夹杂几分憨邪天真的仪态款型定格，更是绝版招式妙不可言，尽显"凤女印记"的意象神韵，难怪戏每演到此，台下爆笑如潮。诸如此类的精彩演绎，郭凤女在《对花鞋》的唱做念舞中俯拾皆是。粤剧舞台上的《对花鞋》折子戏不止一个，"秦家嫂嫂"形象也不止一个，就笔者看过的来说，郭凤女饰演的这一个"秦家嫂嫂"最为"生猛"，最是出彩。

姚志强的对手戏同样功底深厚，悦人耳目。唱做和美，生动传神是为最突出的特色。他扮演的左大人，为破案取证来到秦家大院，随后坐下唱的几句梆子慢板，声腔厚实清亮悦耳，富有韵味自不必说。而当唱到"花气袭人来，香在花间外"一句时，随后的几个做功关目更是老手匠意，灿然精彩——他左手拈杯，右手随之以扇头轻托水袖，同时辅之优美的上身"三律动"，再举杯展扇、掩面、饮酒，最后收扇间霎时来一个完美的反扇拢扇，缓缓起立……一系列优雅传神的意象与细节，在不经意之中和着悦耳的声腔流转迭出，唱为做生色，做为唱添彩，串珠缀玉，美不胜收。更为难得的是，这些唱做和美的招式演绎，不是节外生枝卖弄技艺，而是把左大人机智沉着潇洒儒雅的个性风采，展现得更加生动传神。

塑造人物细致入微，真切自然不着痕迹，是姚志强在《对花鞋》演绎中的另一个显著特点。例如，对手戏中当秦家嫂嫂听说左大人还没有妻室，追问他是不是"真"时，左大人一边说"真系冇架（真的没有）……"随之凝视对方，此时姚志强那直勾勾的眼神和嗲气十足的异样声调，尽显天衣无缝之妥帖，人物的鲜活气息扑面而来，比真实生活还真实。又如当秦家嫂嫂急欲攀附左大人，以说自己是"有主的名花"试探对方时，为了稳住秦家嫂嫂套出花鞋，左大人在回应唱出"所谓易求无价宝，难得有好婵娟"后，蓦地侧身朝秦家嫂嫂身上"一嗲碰"，天工巧成趣味横生妙不可言。

不足之处是左大人出场时的锣鼓点长了点，有拖缓剧情节奏的感觉。

《瑞珏之死》的唯美演绎

一向以阳刚形象在舞台上出现的欧凯明和花旦郭凤女搭档，把粤剧《家·瑞珏之死》这个带有悲剧色彩的戏剧片段演绎得真切感人，令观众动容而难以忘怀。

"觉新事事糊涂，却永记这样一句话……"是觉新在向瑞珏表达自责、歉疚之情后，对妻子倾诉衷肠时唱的一段反线中板。欧凯明扮演的觉新甫一开口，那沉郁流畅情溢意润的腔调，一下就把观赏者的心扣住了。流啭悦耳、别致新颖的运腔令笔者也一时忘情，竟不辨曲牌所属，待听到上句尾顿拉腔结束落音，才猛悟出这还是循腔按板的反线中板而已，心中不由慨叹这旧腔新唱之美妙极致。随后下句"在心间回荡"的尾顿拉腔，腾挪跌宕迂回激越，似江海浪涛般把人物的情感推向高潮——诚实懦弱的觉新对妻子的真诚、理解、关爱情怀，迸发得澎湃热烈，撩人心魄，不仅令妻子瑞珏激动不已，也令观赏者悄然动容。更为难得的是声腔中还隐隐约约夹杂着觉新那种自责、歉疚的情感，细加咀嚼别有一番韵味和滋味。运腔别致，声情并茂，耐人品味，是欧凯明、郭凤女对该折子戏演绎最为夺人之处。

凭借深厚的艺术功底，塑造令人难以忘怀的唯美形象意象，是欧凯明、郭凤女演绎该折子戏另一个突出的特色。该折子戏中，觉新、瑞珏对当初成婚的甜蜜回忆，以及对生活充满憧憬时有一段小曲对唱，欧凯明、郭凤女把这段载歌载舞的《小桃红》对唱演绎得意象曼妙，叠彩生辉——当瑞珏唱出"最动情最有心轻轻一语记在心，瑞珏我心花怒放"时，随着音乐旋律，郭凤女来了一个轻盈曼妙的转身旋舞，欧凯明饰演的觉新也同时配以相对沉稳的旋转，胸前那长长的白围巾一甩卷，干净利落，美妙飘逸。彼时两人的造型，给人以出水芙蓉般澄净姣美的视觉享受。紧接着，两人珠联璧合的舞姿次第

展现,时而像鸿雁扑翅,恣意悠然;时而似春梅绽瓣,灵动妩媚;时而像流水行云,飘逸洒脱,舒卷有序……与戏剧情境融为一体,与唱腔意韵水乳交融。此时人物欢快的心绪,幸福的憧憬,对人性美的追求,被出色的表演外化为可感可触的唯美意象,无不令观赏者惊艳不已,怡然心醉。

此类紧扣戏剧情境,表现人物情感的唯美演绎,在欧凯明、郭凤女对该折子戏的演绎中可谓比比皆是。在戏的前段,当瑞珏听到觉新重提自己说过"我俩可以重新来一次恋爱"时,郭凤女饰演的瑞珏,握住觉新的手蓦然松开,躬身后退,一惊,一喜,随之双手轻举,续续颤抖,身子稍一后倾,又趋前紧紧抓住觉新手臂轻轻一靠……这些富有层次感的细腻动作,把人物的心理活动和情感意绪表现得淋漓尽致,丝丝入扣美不胜收。观之赏之,尽收怡神养眼之审美功效。

美中不足的是,戏后面郭凤女以反线二黄为主的一段独唱,虽然动听悦耳,但却有缓滞感觉。作为折子戏,把它简掉也无妨,因为先前演员的演绎已尽显精彩了。

<div style="text-align:right">(原载《南国红豆》2013 年第 2 期)</div>

"坚少"曲目风采别样新

"坚少"者，邓伟坚也，"坚少"是熟悉他的人对他的昵称。

不久前，坚少在广州南方剧院举办了"笔系氍毹梦十年"个人曲目专场演唱会。早前，知悉坚少所撰曲目在坊间传唱已久，但当属野歌涂咏自娱自乐之事。这次华丽转身登临氍毹华堂献唱，效果甚佳以至有点出人意料。是晚，邀得不少名伶唱家助兴，引来熙熙戏迷捧场。观众如痴似醉，听罢一曲又一曲，不肯离去者众。笔者品词为主，赏曲次之，亦觉有如春风沐面精神爽，盈盈美意袭人来。演唱会收获如此效果，细细想来也属自然，因为坚少所撰曲目有着与众不同的格调，有其愉人悦人的别样风采。

首先是呈现出洗却"媚粉"呈风骨的艺术品格。现在新创作的粤曲很多，但平心而论，像《杨翠喜——分飞燕》《禅院钟声》《残夜泣笺》《红烛泪》等咏叹人生况味，表现心灵矛盾，聚焦于某段情感迸发引人共鸣，易于传唱的优秀曲目少之又少。有些曲目还有着明显的功利性和"媚粉"色彩，或为名人歌功颂德，或为地方政绩大唱赞歌，或为招商赚钱吆喝……有几首曲目和个别获过奖的曲目，音律调停得当，唱来悦耳动听，已成为某些名伶唱家的首本曲目，但曲目当中呈现的诸如崇皇情结、个人迷信、为地方政绩大唱赞歌的媚态与矫情，却为人所鄙夷。

诚然，坚少专场演唱会中有些曲目的现代性意蕴有待开掘、有待深化，但这些曲目却少有那种趋时附势的"媚粉"类色彩涂抹。《大爱颂》表现的是生命拯救的大爱情深，《岳母刺字》表现的是家国情怀，《"双龙"会》的释怨宽容之乐，《林则徐上表》的匡时除弊情结，《赠带定情》中的男女爱恋之情……一台新创作的曲目，不屑艺术投机而专注艺术真诚呈风骨，这在当下尤为难得，它有如芙蓉金菊溢馨香，给人以别样的风采和魅力。

其次是词句协律，精炼严谨。演唱会上，名伶唱家所演唱的曲目，声腔运转顺畅，曲调悦耳动听，致令台下观众听得有滋有味，陶醉怡然。这自然与坚少所撰曲目协律"不欺嗓音"大有关系。笔者也曾服务过剧团，写过剧本，虽为"稻粱谋"早已改行，但对写粤曲特别是小曲填词那种艰辛磨人的感受至今还铭记在心——执笔时顾得了音律，又顾不了韵律，顾得了音律韵律又顾不了字通句顺，要有文采就更加不容易了。因此，大多数作者撰写曲目都是"宁协律而不工"，少不了有半通不塞的"水词"存在。坚少专场演唱会几十页的唱词，总体上都字通句顺，少见有佶屈聱牙不合语法的词句出现。但现在所见不少曲目包括一些名家所写的粤剧唱段，为了唱得所谓的"顺"和好听，往往像"长气"的老太婆那样絮絮叨叨，往来复去老在一个意思上兜兜转转，层次混乱滞缓不前。而坚少的曲目，段落之间词句之间，针线绵密逻辑性强，内容延伸拓展有序，情感曲线少有滞顿，因而曲目内容清晰可辨，文字精炼结构严谨。

再次是别具音韵魅力的文学性色彩。"春光满眼喜心中，燕子双飞穿田垄，风调雨顺息兵戎，日出荷锄勤耕种，牧童短笛唱年丰……"（《赠带定情》唱段）"骤闻儿声心欢畅，策杖挑灯细端详，征战日夜人无恙，肩重任破关斩将，须挺身杀敌勤王，何故今日返家堂，将为娘探望？"（《岳母刺字》唱段）。这些唱词不仅音韵谐和，明白如话，读来朗朗上口，而且极具生动意象之美。又如《赠带定情》刘彦昌之《春江花月夜》唱段，"殿上看芳容，仙家意态多庄重，瞻拜慈颜妙相，缘何内有隐衷……"及至尾段圣母、刘彦昌之《琴缘叙》对唱："仙凡邂逅灵犀通，诗句为媒解忧衷。今宵醉好梦，幸会叹匆匆，宝带含情献奉……"两段唱词文字简洁流畅，富有节奏感、韵律感，不仅把当时人物的神情意绪"模拟曲尽"，而且状描细致入微富有层次感。《琴缘叙》尾段，人物情感向前推进到达高潮后戛然收煞，尽显"豹尾"特色。难怪当晚曹秀琴小姐圣母角色的演唱，情真意切丝丝入扣，声腔圆润委婉动听。

坚少的曲目还往往一韵到底，中间少有换韵。行内人都知道，这

是个很"吓（欺）师傅"的撰曲技艺，然而坚少对此却驾轻就熟，一韵到底少有佶屈聱牙半通不塞的词句出现。由于曲目一韵到底，其唱词更具节奏感音乐感之韵味意味。

坚少现供职于广东电视台从事编辑工作，作为业余作者，所撰曲目能够达到上述水平实属不易。实际上，他有些曲目可与专业作者甚至名家创作的曲目相媲美。毋庸讳言，坚少是晚专场有的曲目也还有着大可提升的空间。

在曲目的精神内涵方面，《岳母刺字》《连环扣》等一类曲目，还是囿于历史故事、历史传说或流行说书的主题而无法超越出新。倘若能把家国情怀和对个体生命价值的追求结合起来，表现两者追求的难以调和，以及人物面对人生困境的特殊生命状态情态，相信曲目会更具精神内涵和审美魅力。《赠带定情》一曲之所以令人喜爱，除了写得好唱得好外，更主要的是它描绘抒发的是人类天性之情爱，作者没有以世俗识见对人物行为进行道德伦理评判。其实，古今中外一流的艺术作品，像莎士比亚的几个著名悲剧以及曹雪芹的《红楼梦》等，都是没有对人物进行道德判断和价值取向选择的，而是以审美观照的方式真诚地描写生活表现人性。

在曲目的文体方面，是晚演唱的曲目，篇幅短小易于传唱的当属《赠带定情》《岳母刺字》两曲。《大爱颂》采用新闻、说书、粤曲混搭形式，灵活新鲜，但其中得失如何有待深入探讨；《林则徐上表》短小精炼，但情感聚焦点不够明显；余下各篇容量大，人物鲜活，明显具有折子戏色彩，但未能通过事简戏密的铺叙以迸发出具有情感冲击力的审美能量。有些曲目古文色彩较浓，尚存在一些较为生僻的字词。

瑕不掩瑜，坚少所创作的曲目自有其别样的风采和魅力。期待他的曲目创作今后又有新的突破与飞跃。

（原载《南国红豆》2017年第3期）

戏剧为什么比不过流行曲

几年前,著名戏剧专家刘厚生撰文评论戏剧,曾惊叹流行曲尤其是港台流行曲演唱会,能够吸引成千上万的青少年购买昂贵场票观看,歌星一放歌喉就能把他们"套住",满场的"粉丝"如痴似醉不亦乐乎。而戏剧的商业演出,大多却剧场门前车马稀,上座率甚低。前不久,获国家级剧作评选奖项数量最多、现任中国戏剧家协会副主席的编剧"大咖"孟冰,撰文反思当下的戏剧状况,慨叹"无论是人艺或是国话,能够连续演出的剧目几乎都是中国和外国的经典名剧""中国原创戏剧的危机时代已经到来"……可见当下戏剧式微依旧,演出受众方面依然比不过流行歌曲。

戏剧与流行曲在市场上出现上述的反差,通常说法是,现在影视已普及,各类文化娱乐形式众多,分流了戏剧观众特别是青少年观众,现在的青少年不懂欣赏戏剧(戏曲),等等。不说这种只讲外部环境因素影响,忽视戏剧自身因素分析的结论显得片面难以令人信服,就以外部因素来说,影视的竞争与挤压,是一个全世界戏剧界都面临的问题。但在韩国首尔,平均每晚仍然有50场左右的各种戏剧演出和大量的观众;中国台湾赖声川创作的《暗恋·桃花源》一剧,在中国大陆演出相当红火,观众数量和演出场次都远胜大陆当下绝大多数原创剧目;而与纽约、伦敦、巴黎、东京等城市的戏剧繁荣就更加不可比了。

流行曲与戏剧在演出市场上出现如此大的反差,实际上是由它们内在的原因所决定的。

艺术内容呈现上的差别。流行曲《一生何求》咏叹"寻遍了却偏失去,未盼却在手"的人生困惑,《在雨中》诉说"有欢笑也有哭泣……数不尽的春来冬去"的人生悲欢轮回,《潇洒走一回》的"留一半清醒留一半醉……何不潇洒走一回"的超然人生态度,《纤夫的

爱》里男女情爱的激情迸发，《分飞燕》相爱别离的情感煎熬……这些人们非常熟悉的流行歌曲，都是个体心灵的率性坦露或情感的聚焦式抒发，它渗透着艺术主体深切的人生体验和生命感悟，成为表达人们情感的"真歌哭"而触拨了大众的心弦意绪，联结了人们共有情感，自然就容易引起千千万万人的强烈共鸣。但在戏剧方面，现在上演的剧目大多偏重于伦理范式的舞台呈现，表现的主要是创作主体的伦理意志和对道德信仰的热切崇尚，虽然其中充溢着振奋人心积极向上的理想激情，但由于与现代人普遍遭遇的人生困境、心灵矛盾、情感煎熬等人生况味较为疏远，或者说与转型时期的社会特点和人们的实际生活联结不够，因而对现代观众的吸引力就大大弱于流行曲了。

与观众交流的方式不同。那些人们耳熟能详的流行曲目，往往注重生活体验和心灵感受的咏叹与倾诉，凸显与人分享生活欢乐，品尝人生苦恼，共悟生命真谛的心愿情态。其特点是执着于平等交流与心灵沟通，期望大家对"我"的认识、了解和理解。而原创戏剧则大多偏重于"乐以风德"，有着较多教化色彩的价值追求，崇尚道德的升华、信仰的守持、理想的实现。从艺术美的角度分析考量，注重个体情感抒发与心灵沟通的流行曲，其热烈奔放的人文激情，平等亲切的人文关怀，更易引人产生艺术的审美幻象，这自然就比专注于"乐以风德"的戏剧能给人更多的审美享受而招人喜爱了。

表达的情感内涵差别。流行曲对情感的抒发，体现的往往是人性某些方面的率性坦露和自由释放，其中不少作品的人性色彩绚丽动人。当下的戏剧，虽然也不乏情感美的场面、唱段演绎，但大多是为了对既定伦理的再强化，所表现的人性往往是观念预设下的人性而已。艺术的意旨是对人类本性的追寻和审美观照，而能大胆真实揭示具有普遍意义的人类本性的流行曲，无疑就比当下众多习惯于对社会观念阐释，共同意志表达的剧目更具艺术美魅力，所以受到了广大青少年的热烈追捧。

（原载《羊城晚报》2017年1月8日）

戏剧不应藐视对票房的追求

票房率高的剧目不一定都是好剧目，但好剧目必须要有好的票房价值，孤芳自赏的剧目很难说是大家所需要的剧目。当下的戏剧界，特别是具有人才、资金等资源优势的主流戏剧院团，对票房轻视是一种很普遍的现象——新剧目的编演少有把票房作为首要或主要的目标追求；各类繁多的戏剧评奖评选没有票房的标准衡量；各地对戏剧院（团）的工作评价，一直以来看重的是剧目和演员的获奖数量与获奖级别，以及参与上级展演汇演的次数频率等，票房方面则可有可无、无关紧要。然而，古今中外的戏剧实践证明，恰恰是戏剧票房对搞活戏剧市场，润育与催生优秀剧目有着不可替代的内生动力作用。

事实上，许多优秀的剧目和杰出的编剧家艺术家，都是戏剧票房所造就的。"属于所有的世纪"的莎士比亚及其"四大悲剧"，"一空倚傍，自铸伟词"的关汉卿和他的经典名剧，分别是由当时的伦敦环球剧场和大都（现北京）的勾栏瓦舍的戏剧票房所造就的。相反，十六、十七世纪的法国"古典主义"戏剧由于受到国王和贵族较多的保护，票房化程度很低。我国清朝后期的戏班，一改明朝和清朝前期的官僚贵族和富商巨贾豢养的"家班"演出方式，以及受邀而参与具公共性的宗祠庙社庆典、集体祭祀活动演出的做法，走向市场追求票房，转变为民间的"职业戏班"，因而出现了如《打面缸》《黄金印》《借靴》等一大批具有很好票房价值的经典喜剧作品，涌现了程长庚、余三胜、谭鑫培等许多著名的表演艺术家。后来梅兰芳时代的京剧，更是戏曲票房化的成果。在现当代，美国剧作家阿瑟·米勒创作的《推销员之死》，在百老汇连续商演 742 场；田纳西·威廉斯的《欲望号街车》在纽约市商演 855 场；中国台湾赖声川创作的《暗恋·桃花源》在中国大陆历演不衰，2016 年在广东演艺中心商演，刚一开票，价格不低的戏票就被抢光了……这些在市场上角逐票

房并收获极高回报的剧目，谁又能否认其优秀剧目的属性和活跃戏剧市场的作用呢？

戏剧发展史上，戏剧票房与戏剧发展总体上是相伴相生互相促进的。因为只有艺人怀有追求票房的强烈意愿和高度热情，其聪明才智才会迸发出来，才会致力于编演符合大多数百姓的戏剧需求和审美趣味的优质剧目，而不是编演仅满足某一阶层或少数人爱好的剧目。

毋庸置疑，戏剧追求票房会夹杂带来少数低俗化庸俗化的剧目。这类剧目多以感官刺激或噱头招徕观众而缺乏艺术审美价值，其生命力是很短暂的。而担心有"政治问题"的剧目出现可谓杞人忧天，现在的剧目演出都有着严格的规范、审查和管理，而且大多数观众是有识别能力的，劣质剧目上演往往会遭到抵制和遗弃。"水至清则无鱼"，如果因为追求票房会给戏剧市场带来某些负面东西或影响，就对追求票房的利弊得失不做全面分析，无视它在戏剧发展中的积极作用，乃至抱持矮化甚至妖魔化态度对待它，其实是一种相当愚蠢的做法——戏是演出给人看的，你的戏再优秀，没有观众买票观看，那又有多大作用呢？正是因为过去很长一段时期的戏剧实践活动没有辩证地看待剧目演出的社会效益与经济效益的关系，未能把票房作为戏剧编演的重要目标千方百计予以追求，以致在很大程度上造成了新剧目大多缺乏审美魅力和市场召唤力，受到人们的冷落，戏剧在大众精神生活中不断被边缘化。

主流戏剧团体之所以普遍缺乏对票房追求的高度热情，原因是多方面的。其中，创作主体（制作主体）的变异是一个不容忽视的问题。杰出的戏剧作品，例如莎士比亚的"四大悲剧"，关汉卿的经典名剧，曹禺的《雷雨》《日出》《原野》等，无不是编剧家、艺术家个人的人生体验与心灵情感的美妙表达。但现在各地上演的各类新编剧目、获奖剧目、"精品"剧目，剧目招贴或说明书上大多标明出品人为所属文化主管部门，不少地方的文化主管部门已成为剧目的创作主体和第一责任人，有的还直接参与剧目的策划、统筹与监制。这种戏剧体制化所衍生的现象利弊互见，其中带来的消极影响十分明显，

正如著名编剧家秦中英生前所说,"几百万元排一个戏……排出来没人看,是没有人'肉痛'的"。

另外,社会转型时期政府大力扶持戏剧发展是十分必要的,但在对剧目资助的筛选中却大多忽视票房方面的衡量,评价往往先于市场检验,因而很容易滑入"先验论"的谬误而造成偏差,资金对剧目的扶持无法做到优化配置。这样,剧目不论优劣或有无人看,所投放资金都有公共财政兜底,那谁又会专注于剧目的票房追求呢?

戏剧主创人员如果没有那种关乎生存而强烈追求票房的意愿和热情,戏剧发展缺失了这一主要的内生动力,仅依靠诸如"戏曲进校园""设立扶持基金",以及各类奖项、艺术节展演等方式,期望戏剧能吸引更多观众,走出边缘化窘境,那只是一厢情愿,或是很遥远的事了。

(原载《南国红豆》2017 年第 5 期、《羊城晚报》2017 年 4 月 16 日)

戏曲"走市场"漫谈

在深化文化体制改革的时代大潮推动下，在中国戏曲长期式微的窘境中，戏曲行内及相关管理部门都认为戏曲要生存、要发展，必须创新机制走市场化道路。但也有部分业内人士固守政府对戏剧院团"包养"时代的观念意识，对戏曲走市场面临的一些实际问题和困难表现出对自己极不自信、过度谦卑的心态，有人甚至公开撰文呼吁，必须用"非市场化手段"培育出一个戏曲市场，戏曲才能走市场化道路。此类现象的出现，折射出部分戏剧人士对戏曲走市场化道路顾虑多多、矛盾犹豫、首鼠两端的复杂心态。

戏曲走市场化道路，无疑需要一个过渡时期以逐步适应市场，需要开拓和建立起自己的市场，才可能赖以生存和发展。但问题在于，是否一定要用"非市场化"手段先培育出自己的市场，戏曲才能走市场化道路呢？答案当然是否定的。一些人之所以守持这样的观点，主要有以下理由作为自己判断的依据：一是现在文化娱乐形式较多，戏曲不再是人们的主要娱乐形式了；二是戏曲有不同的消费群体，有精英阶层和平民阶层，有政府对意识形态的要求，众口难调；三是戏曲观众普遍老龄化，青少年观众不懂欣赏戏曲；四是政府有对戏曲实行调控的必要，以防止其滑入低俗化庸俗化轨道。

不可否认，戏曲走市场化道路，上述这些问题都客观存在。但是，任何一个行业一种产品，只要进入市场都会面临类似上述的问题。试问，现在市场上哪一类商品没有激烈的竞争？消费群体和政府调控问题就更具互通性了，服装也有不同的消费群体，餐馆也要面对不同年龄层次的顾客，药品不也是受政府调控监管的产品吗？这些产品投放市场前是否都要用非市场化手段先培育出自己的一个什么市场，才能参与市场竞争？走市场就是要顺应时代适应环境，你不在江河中游泳，永远都不知如何应对暗礁险滩旋涡风浪。因此很难想象，

用"非市场化"手段培育出所谓的"市场"后，戏曲走市场的问题就会迎刃而解不复存在了。

其实，上述的那些问题，并不是戏曲走市场的最大障碍和问题。以培养青年观众为例，猴年马月后青年人都懂欣赏戏曲了，但如果你编演的剧目依然是与时代格格不入，与人们的实际生活隔绝的垃圾剧目，青年人照样不会捧你的场。笔者所在的广州市，懂欣赏粤剧的人成千上万，为什么粤剧观众只有区区3000人左右（粤剧行内经常提及的观众数量）？再说戏曲观众老年化问题，事实上老年人这一群体就非常庞大，能吸引其中一部分人进入剧场就不得了，但现在的戏曲连老年观众也吸引不了多少，这又怎能老拿青年观众问题说事呢？事实上，戏曲走市场，目前来说无论是其经营机制，还是在这种机制运作下所生产提供的商品（剧目），都远未能适应当今的文化市场环境，都不具备参与文化娱乐市场竞争的优势。这才是当前戏曲走市场最大的障碍以及最急需解决的问题。

戏曲作为一种艺术，一种文化商品，自然有它与物质商品不同的地方，或者说特殊性。但是它的特殊性绝不是有些人说的那样，即其他商品经常碰到的市场问题。戏曲（艺术）的特殊性在于：审美的愉悦性、艺术的独创性、不可批量生产不可重复的"单个性"。古今中外的戏剧实践证明，创作一个成功的剧目是非常不容易的事。但是，现在偏偏有些人把戏曲编演看得太简单太容易了，不把其艺术特殊性当一回事，往往用一些行政手段或物质生产的方式进行剧目的编演，不屑搞"艺术创作"，热衷搞"艺术制作"。真正的戏曲精品，是创作主体通过独特的生活体验和独到的人生见解，以心血浇铸润育而成的精神产品。有些人无视这一点，随意把缺乏审美价值的生活内容，人性逻辑生活逻辑混乱的虚假故事，辅之以唱、做、念、舞充当戏曲艺术"塞上"舞台；凭着有公共财政买单的底气，急功近利粗制滥造，把俗套平庸的剧目冠以"精品""优秀"称号现身舞台向观众推销；观念陈旧又不自省，学养不足又自以为是，不时把隐含崇皇情结、个人崇拜、官本位乃至褒扬封建伦理、无视个体生命价值等一

类剧目投放市场。

但是，当今的观众已不是过去那种容易被漂亮的口号、虚假的宣传所蒙蔽的观众了。现在文化市场上可供选择的文化娱乐形式众多，面对戏曲市场上述这些情况及其编演的剧目，他们能买你的账吗？常识告诉我们，事物发展的主要因素是其内因而不是外因。所以笔者坚定地认为，当下戏曲走市场最需要解决的是戏曲自身的一些问题，戏曲自身的问题不解决，无论怎样扶持，如何坚守爱恋，戏曲市场都难有兴旺之日。

我们也不妨看看中国台湾京剧现代转型走过的道路，或许会给戏曲业界一些有益的启示。

20世纪七八十年代，京剧在台湾同样备受青少年观众的冷落。后来，以"雅音小集"和"当代传奇剧场"为首的民间京剧团，以全新的戏剧观念，编演了一大批新戏，从而培育、吸引了包括青少年在内的大批新观众。"雅音"班首郭小庄等人清醒地认识到，京剧的唱、念、做、打等艺术形式，不是青少年欣赏京剧的主要障碍，主要障碍在于其叙事手法和戏剧内涵的问题。所以"雅音"新戏的编演，"强调情节的浓度、分量与曲折度"，淡化以"线性"为主叙述故事过程的传统手法，融会贯通地吸收其他艺术形式的表现手法，目的不仅是体现表演的时尚，而且是深刻地揭示戏剧内涵、刻画人物性格。因而他们抛弃了传统戏曲屡屡强调的善恶报应教化功能，僵化刻板的"为皇上为国家竭忠尽智"的道德观宣扬，以及忠奸判然、正反二分的人物类型化的剧目编演模式，以具现代意识和现代价值取向的新戏改变了台湾京剧的"性格"。例如他们上演的京剧《归越情》，与传统的范蠡、西施故事的思想内涵相比，完全没有了"国家兴亡，匹夫有责"的教条，而以西施怀有夫差的子嗣回国后的遭遇，"从人性化的角度展现勾践、范蠡、西施、西施腹中敌君子嗣之间的复杂人物关系，直探人性底层的幽暗阴森"。剧目带给观众的是对人性寻幽探微的审美乐趣和沦肌浃髓的灵魂冲击。正是这类具现代戏剧观念和丰富审美内涵的新戏编演，改变了台湾的观众对京剧的看法，各年龄层

次的观众又重新燃起观看京剧的热情，争先买票进入剧场。"如果没有'雅音小集'和'当代传奇剧场'以新观念培养起一批新观众，京剧在台湾恐怕早就断层了。"（台湾著名编剧家王安祈语）

长期以来，我们的戏曲院团习惯于国家"包养"的体制生存方式，现在要转型走市场化道路，的确需要有一个过渡期，因而政府的扶持十分必要。但这种扶持也必须是遵循市场规律，按照市场法则运作的扶持。如果以"非市场化"手段去培育所谓的"市场"，无非是像过去那样，以行政运作、政府包揽买单的方式开展戏曲编演活动。但新中国成立后几十年的实践证明，用这种"非市场化"的手段是培育不了什么戏曲市场的，政府一"断奶"，剧团日子就难过。市场化的一个重要特征是公平竞争，利益贴身，优胜劣汰。倘若剧团老是在无盈亏之虞、无贴身利益牵连的轨道上运作，永远不可能培育出自己赖以生存的剧目和市场。

另一方面，对大多数戏曲从业人员来说，只有走市场才能激发出自身的潜能。人们往往处在困境中，其聪明才智才会最大限度地迸发出来。戏曲走市场等于换一种新的活法，这也未必就是倒霉的事，"塞翁失马，焉知非福"？经过困境的磨炼和艰难的蜕变，一段时间后，或许大多数戏曲从业人员会活得比先前更潇洒，更富有生命的意义呢。

（原载《南国红豆》2014年第5期）

戏曲界几个流行说法之我见

在今年召开的广东省、广州市政协会议上，粤剧缺少青年观众问题，成为文化界委员热议的话题，媒体也以"粤剧失去青年观众没未来""粤剧能走多远"等标题进行大幅报道。实际上，包括粤剧在内的中国戏曲又岂止是缺少青年观众。某时某地昙花一现的热闹兴旺掩盖不了整体的衰微。有学者指出，当下的中国戏曲已基本上失去了自我"造血"功能，一旦脱离了国家的"供血"，将立刻土崩瓦解、灰飞烟灭。这一说法似乎过于悲观。但没有公共财政的"供血"，大多数剧团特别是国有院团，面临生存堪忧的处境却是明摆着的事实。戏曲界对自身面临的困境有着多种说法，其中颇为流行的几个说法，却难以令人折服，大有商榷的余地。

说法一：戏曲上座率低，主要是因为缺少青年观众。不错，缺少年轻观众的捧场，戏曲剧场越发冷清。然而，中老年观众又吸引了多少？笔者所在的广州市，行内的说法是粤剧观众只有区区几千人。但现在老年人这一群体就非常庞大，能吸引其中部分人进剧场就不得了，可见戏曲又岂止是缺少年轻观众。上述说法认为，由于"文革"造成戏曲观众断层，导致青少年不懂欣赏戏曲。但笔者的朋友中有不少是文化工作者，其中不乏懂欣赏戏曲的人士，有些还能写能唱，可他们现在都不喜欢看粤剧等戏曲。其实人们对精神食粮的需求就像对食品的需求一样，是人的本性和本能，无关什么兴趣的启蒙与刻意培养，合口味有"营养"且价格适宜的品种，人们自然就会喜爱。

说法二：现在文化娱乐形式繁多，戏曲市场受影响而萎靡不振。社会环境的变迁，戏曲面临文化娱乐市场的竞争无可否认。但没有竞争力必然被边缘化甚至被淘汰，这是市场适者生存的法则。竞争不过人家证明你自身以及你的产品有问题，怨不得市场与消费者。当代美国的文化娱乐节目更是形式繁多，竞争不谓不激烈。但阿瑟·米勒的

严肃戏剧《推销员之死》，在百老汇上演引起轰动，连演 742 场；田纳西·威廉斯创作的《欲望号街车》，仅纽约市就连演 855 场；尼尔·西蒙的《赤脚在公园》，推出后连演 1530 场。上述新编剧目至今还在世界各地长演不衰。常识告诉我们，决定事物发展的主要因素是其内因，所以剧目少人看，绝不是有些名伶所说的那样，是人们没有文化消费习惯，更不是大众没有欣赏水平，最主要的是剧目缺乏引起大众消费欲望的艺术品格和魅力。实际上，正如《蒋公的面子》导演吕效平所言，"不是没有戏剧市场，而是没有货，什么时候拿出好货，市场自然就有"。

说法三：编剧少，剧本奇缺。长期以来，"剧本荒"的呼声在戏曲界不绝于耳。实际上编剧和剧本都不缺，缺的是寻找剧本的动力和方法。试问，在剧本尚未成为剧团生存链中的一环，剧本的有无或者优劣都对其生存构不成任何影响的现实情况下，千方百计寻觅剧本的动力何在？所以，自命不凡或以投机的心态选取剧本不辨优劣的现象屡见不鲜，依靠公共财政排演观众不爱看的剧目成为常态。"缺剧本"往往成为某些剧团排不出好戏的托词。现实中有人熟谙戏曲编剧，创作出优秀的剧本，生出的"孩子"却多年无"家"可归。现在真正为剧本焦急的是部分戏剧协会、文化主管部门。因此，只有当剧本的甄别挑选与剧团生存息息相关的机制建立了，所谓的"缺编剧、缺剧本"问题才有可能从根本上得到解决。

说法四：剧目获奖代表了戏曲编演的成绩。每当论及戏曲成绩，剧团及相关部门都把剧目获得什么奖、获得多少奖作为主要依据，少有以是否塑造了精彩的艺术形象，观众的反响以及剧目演出场次、票房效益等作评价。美国也有戏剧奖，例如"普利策戏剧奖"，获奖剧目都是演出后反响巨大、演出场次众多的剧目。国内不少获奖剧目，"和市场大多没有关系。不光公众不知道，连戏剧圈的人都未必知道"（季星、肖妍琳：《2013 年的中国戏剧：生机勃勃 乱七八糟》，载《南方周末》2014 年 1 月第 4 期）。甚至有些宣扬封建伦理纲常和否定个体生命价值的剧目，也能获得某些大奖或"精品剧目"称号。

戏没人看，获奖再多也没用。

当下的中国戏曲，其舞台语言（唱腔、表演技艺），从谭鑫培、梅兰芳时代至今，历经改革创新，可谓成就斐然，极具现代水平。但文学语言（情节、人物）及其"精神内核"的现代构建却明显滞后。剧目演绎常见的是，情节以图解概念设置，人物为某种社会观念阐释而安排。即使有些意在表现人性的作品，其叙事手法、说故事的方式多见俗套凡庸。大多数剧目突出的是社会学方面的价值，艺术的审美价值创造却明显不足。尤其是不少剧目的价值观及其取向缺乏现代性，与"民主、自由、公平、法治"等社会主义核心价值观内容相悖，无法与具有现代意识的当代观众特别是年轻观众进行心灵沟通和精神对话。所以，戏曲受到人们的冷落是必然的。

中国戏曲只有突出其审美资源的现代性构建与文学性创造，给予充分的现代性和人文关怀灌注，使其具备足够的人生可体验性，方能焕发新的生机活力而获得观众的喜爱。要做到这一点，深化文化体制改革，彻底解放戏曲生产力是唯一的途径。

（原载《羊城晚报》2014年3月5日）

唯有好戏活钱来

粤剧市场不景气,排新戏缺乏资金,现在已成为大多数剧团的一个实际问题。剧团的经营与企业的运作也有共通之处,剧目(产品)畅销有钱赚才是硬道理,才能维持正常的经营。"钱不是万能的,但没有钱是万万不能的。"假如有一天,某个剧团在南方戏院推出的新剧目,场场爆满,一票难求,那剧团就不会有排戏缺资金的问题了。可想来容易做时难,当下的市场环境及行业状况,要达到这样的效果是非常困难的,至少短时间内是不可能的。不过,这作为粤剧业界的一个工作方向,一个经营目标是不会错的。"求人不如求己",解决排戏缺资金的问题,最终还是要靠剧团自己,要靠戏赚钱。倘若政府能进一步改革完善粤剧管理机制,粤剧界不乏藏龙卧虎之人,只要脚踏实地不离不弃地追求,假以时日,有剧团实现上述目标不是梦。

不久前北京人民艺术剧院院长张和平做客人民网时谈到,剧院这几年票房收入每年实现翻倍乃至几倍的增长,主要是靠好剧本,靠明星演员,并强调说,"剧本既是一剧之本,也是一院之本……我们永远的一个议题就是剧本问题"。好一个"一院之本",可谓实际深刻。面对粤剧至今未能走出市场低迷的困境,有人谏言铮铮,批评一些院团领导缺乏事业心安于现状并自以为是,诟病最多的是热衷搞大投入大制作。批评不无道理,如此做法既脱离了戏曲的艺术特点,又不见剧目质量有根本性的提高。但作为院团领导,在其位必谋其政——搞优秀剧目不是一朝一夕的事,院团日常开支费用是第一位的,既然"上头"要搞剧目,要参加什么活动,或者剧团想上某剧目,"上头"认可支持,这就像企业接了只赚不亏的生意,能不做吗?大制作有政府买单,就算没有利润也能维持日常费用,还有可能赚一批固定资产,何乐而不为呢?况且,"逆上"还有失"和谐"呢。因此,谁当院团领导都会考虑这些问题。说到底这是行业体制与市场需求不相适

应所产生的现象，真正地解决问题还需管理体制方面的改革完善。这个问题牵涉面广，纵横关系复杂，上级相关部门有意解决也需要智慧、需要时间。

关于粤剧，笔者问过一些人，做了一定范围的调查，大家比较一致的说法有两点：一是说看粤剧不过瘾，二是说看粤剧太闷。他们所说的"不过瘾"，是指粤剧的内容与人们的现实生活相隔太远。"不知讲乜（什么）"，这往往是他们谈及粤剧时的一句口头禅，加之内容缺乏意趣情趣，所以觉得不过瘾。"太闷"自然是指节奏过于缓慢，不过这与"不过瘾"又有关系，看时过瘾津津有味就不觉节奏慢了。

讲来讲去，粤剧要吸引观众，好剧目是关键。结合以往看戏的感受，以及比较其他文化娱乐形式的特点，要编演出能吸引观众的好戏，除了提高剧目的文学性和舞台技艺总体质量水平外，笔者认为还须顾及并处理好如下几方面的问题。

一是剧目的艺术风格应与广东地域的世态特点联结对接。假如话剧《雷雨》与《七十二家房客》，戏曲《曹操与杨修》和《唐伯虎点秋香》，都在广东演出，哪两个戏的观众踊跃呢？不言而喻，当然是两个对比组的后者。同是经典剧目，无论是思想意蕴还是艺术水平，对比中的前者都比后者优胜，凭什么说后者的观众较前者多呢？这是基于地域风情，地域观众的审美情趣考虑得出的判断。正如章诒和老师所说，"广东地域人文环境处处呈现的是世俗的情趣和消闲的精巧"。这画龙点睛地概括了广东地域的世态特点。另一面，改革开放以来，由于港澳台影视剧以及其他流行文化节目是率先在广东传播的，广东观众受其浸润感染30多年，审美情趣审美爱好深受其影响，因而广东观众对戏剧的喜好更多地表现为钟情于剧目对世态的幽默调侃，对新鲜"情事世事家事"奇妙有趣的呈现，以及对其中花样翻新的各种生活情趣、生活方式的向往与模拟等，所以，平易通俗富有生活情趣的《七十二家房客》《唐伯虎点秋香》一类风格的剧目，更容易受到广东观众的喜爱。故此，编演粤剧应该顾及这一点。

二是剧目的审美内容须与时代对接。粤剧是封建历史时期产生的文化娱乐形式,其反映生活的方式方法,与现代社会的运行方式、现代人的心理结构、审美观念差距较大,要得到当下的观众特别是青年观众的喜爱,必须注入现代意识现代元素,包括所表现的内容及其表现内容的形式技艺等。倘若粤剧总是与现实生活疏离,与人民大众的切身痛痒无关,老是"花团锦簇的帝王将相,摇着台步,扎着背靠,莫名其妙地甩着假发,正襟危坐地捋着长髯,间或再来几个'蹦子',走几招'搓步',观众怎么看都感觉恍似梦寐"(惠雁冰语)。尽管有的剧目,编导花了不少心血,下了不少苦功,最后上演时质量也不错,但由于上述原因,终究也吸引不了多少观众。

此外,粤剧行内有一个很流行的说法——观众不爱看现代戏。实际上,这是一种形而上学的观点。剧目是否受到观众喜爱,与剧目艺术质量高低,是否适合观众审美情趣有关,与是不是现代戏无必然联系。新编演的现代戏之所以不受观众欢迎,主要原因是这些戏很多都是粗制滥造,概念化与"高台教化"色彩明显,戏剧趣味寡淡的垃圾剧目。还有,现在为了政绩与所谓的"繁荣",只求上演数量不讲剧目质量。由于抛弃了质量上"宁缺毋滥"的做法,不断有低劣的现代戏"塞上"舞台,败坏了观众的赏剧胃口,降低了粤剧的声誉。

三是要秉持真诚的艺术精神,为编演优秀剧目提供理性支持。编演粤剧最终是要接受市场的检验,一个戏上演千百双眼睛注视着,掩不了丑做不了假,吹捧或诋毁都没用,质量高低是否好戏,自有观众和上座率这个最公正最权威的"评判官"定夺。倘若把官场上和生意场上那些方法手段掺杂在艺术活动中,艺人的智慧、才华、眼光必然受到屏蔽,对剧目的评判、选择、生产必然走向误区甚至走向歧路,要想编演出吸引观众的优秀剧目是不可能的。在前不久举办的"岭南地方戏曲传承与创新研讨会"上,中国戏剧家协会副主席、著名剧作家罗怀臻,在谈到广东粤剧30年来没有出现在全国范围内具有影响的代表作品和业界代表人物,与广东的经济社会地位不相适应时,强调与提倡戏曲院团要坚持"不唯命、不跟风、不造假"的

"三不"原则,这对广东粤剧界很有启发警醒作用。正如有好些观众也提出质疑:那些一般人都看得出是很平庸的剧目,为什么却屡屡得到投排?以剧团骨干人员的资历、眼光来看,其鉴赏能力绝不会是这个档次水平。另外,有一些名伶在谈到粤剧吸引不了多少观众时,往往强调客观环境客观问题多,少见有对自身对主观方面的问题进行深入、真诚的反思探讨。其实这些现象背后的奥妙和原因,行内行外的人都心知肚明。所以,秉持真诚的艺术精神和粤剧人风骨,坚持罗先生提倡的"三不"原则,对编演出能吸引观众的优秀剧目来说至关重要。

(原载《南国红豆》2012年第4期)

让戏剧生产进入市场化轨道

剧目编演施行大投入大制作，动辄投入上百万元，甚至上千万元，演出时在某些媒体上高声吆喝，有"关系型"专家不着边际的人情吹捧，但热闹了一阵子后，终因观众寥寥而销声匿迹不见"伊人"面了，这已成为戏曲舞台上多年来见怪不怪的现象。时至今日，这种剧目生产模式还在被效仿被复制。"台上喊振兴，台下却冷清"的市场窘况，依旧成为戏曲行内有志之士的心头之痛，繁荣戏剧市场的路径探索越发显得艰辛迷惘，难遂人愿。

现在不少地方的戏曲院团特别是国有戏曲院团，排演参与各类评奖的剧目或新编"重点"剧目，其费用由公共财政买单已成为行规惯例。在过往某个特定时期，实施这种戏曲扶持方法，对戏曲的传承发展发挥了重要的作用。然而，在当今全新的社会环境下，这种"喂养溺爱型"资助的弊端不断显露，其浓厚的行政色彩与市场规律相悖，不少新剧目的生产正是在它的牵引下，自觉不自觉地脱离了观众偏离了市场轨道，那些上座率低的获奖剧目、政绩剧目、"重点"剧目被不断地生产出来，与此难脱关系。

剧团作为剧目的生产单位，总是希望所投排的新剧目受众踊跃，在市场上畅销。然而，只要通过有效途径沟通领导，争取到上级认可，就可以获得剧目生产的资金拨款，如此一来，如履薄冰、如临深渊的市场意识是很难确立起来的。倘若真正以市场为导向，以服务观众为目标生产剧目，那么对市场的调查、对观众的研究，必然是深入细致的，对剧目的选择也必定是反复比较百里挑一的。事实证明，剧目生产没有盈亏之虞，缺少贴身彻骨的利益牵连，剧目的选择就往往会被主观意识所挟持，十分容易被市场以外的诸多因素所影响，最终导致所生产的剧目与市场脱节，舞台所呈现的情节内容艺术倾向，只是迎合了代表主流意识形态的专家、评委等人员的爱好趣味，与大众

的审美视角、审美情趣背离。毋庸置疑，这样的剧目投放市场是难以吸引观众的。

　　戏曲不是生活的必需品，要赢得普罗大众的喜爱，剧目必须具有精美的艺术特性，丰富的审美内涵。而这样的戏曲精品，是需要戏曲从业人员秉持艺术的本心，长时间精心创作，潜心研磨，用点点滴滴心血润育而成的。但是现在却往往有粗制滥造快速"抢生"的剧目，在各种名堂下获得公共财政的拨款买单。既然有便捷路径可走，何必花那么多时间精力苦心研磨剧目呢，倒不如多创作多投排几个新剧目，争取到更多公共财政拨款为妙。因此舞台上的新剧目，艺术孕育不足"抢生"的多，不接地气的多，质量平平的多就成为常态了。这些质量低劣的剧目，严重地败坏了观众的胃口，剧场难免路断人稀。此外，由于有公共财政垫底买单，剧目成本核算往往被忽视，不用自己掏钱，不花白不花，因而就高价聘请大牌编导，施行豪华的所谓"市场包装"，舞台铺金叠翠五光十色，尽显外在的光鲜与时髦了。最后将费用摊到票价上去，剧目价不廉物不美，无疑，吸引观众又多了一道障碍。

　　诚然，戏曲剧目既有文化商品属性又兼具精神产品的特性。作为精神产品，政府有在意识形态方面保证其健康导向的调控需要。此外，戏曲作为一种传统的艺术，适应时代转型尚需一个过程，因而政府根据实际情况给予适当的资助扶持是十分必要的。但是，在剧目未经市场检验，就全额拨款资助剧目的生产，这就在很大程度上弱化了戏曲市场的公平竞争，这样不但财政资源难以做到优化配置，而且行业由于缺乏竞争性往往显得活力不足。还有，施行这种"喂养溺爱型"的扶持方式，实际上是代替了观众挑选剧目。观众喜欢看什么戏，选择权完全在观众自身，别人是不能替代的。

　　激活戏曲市场，最根本的办法是进一步解放思想，深化改革，促使剧目生产真正进入市场化轨道。政府要在设定相应政治底线的同时，营造宽松的文化生态环境，制定切实可行的措施，引导戏曲院团进入市场进行充分的竞争，最大限度地把从业人员的聪明才智和经营

创造性激发出来。对具有人才资源优势的国有院团，在稳定其人员基本生活的前提下，鼓励他们在机制、运营、创作、演技、风格等方面进行各种尝试、探索，以适应社会转型期的市场环境和市场形势。与此同时，对戏曲的扶持应当抛弃"喂养溺爱型"的方法，实施市场化科学化的"激励导引型"方式。对经过商演检验，上座率高，观众口碑好，易于推广搬演的真正优秀的原创戏曲作品，给予优厚的奖赏激励，使相关人员艰苦的艺术劳动、不懈的艺术追求，得到相应的合理的回报。在此基础上，以制度保证，树立标杆示范作用，促使剧目生产自觉进入市场化轨道。剧目生产进入市场化轨道，戏曲的繁荣才有希望，否则，繁荣戏曲只是一句空话。

（原载《羊城晚报》2013年5月26日、《广东艺术》2013年第2期）

"定制题材剧"大量涌现好吗？

时下，一种被称为"定制题材剧"的新剧目不断涌现，它的生产方式已成为戏剧界相互套袭十分流行的一种剧目编演制作模式。可以毫不夸张地说，现在舞台上超半数的新编戏为"定制题材"类剧目，一些具有竞赛性质的艺术节、戏剧节演出的获奖剧目，大多数都属于此类剧目。某市级剧团参加上级以往几届艺术节演出的相关剧目，都是"定制题材"类新剧目，又全都获得了多种奖项满载而归。

剧目之所以被称为"定制题材剧"，是为先议定编演某个具体题材的戏，然后安排编剧或聘请外地名家进行创作，按要求完成剧目的创作上演。剧情内容方面，都是在大致相同的套路内辗转腾挪——以本地的名人、地方掌故、重大事件，或特色行业、名牌产品等作为剧目主要的或相涉的内容，通过对名人生活的舞台呈现，地方掌故或事件的故事编排，行业产品衍生的传奇演绎等，生动地阐释具有鲜明社会学价值的主题。剧目的兴奋点主要放在名人、名官、成功人士身上，很少有对弱者的聚焦式表现。实际上，这类剧目不少情节生涩，匠艺编造色彩明显，人物的行动走向和命运结局往往缺乏生活逻辑与人性逻辑的支持；有的甚至通过预设的情节，概念化的人物，图解名牌产品的来历与生产过程，广告色彩十分明显。此外，这类剧目通常都以颂扬主人公的高尚品德为主题，其弘扬正气崇尚美德的愿望十分强烈突出，属于一种"按人应该的样子描写人"的适时合势类作品。

"定制题材"类剧目，往往是财政或行业基金拨款生产制作的，上演时像花炮一样"爆响"，大部分响声过后便不见踪影了，而有票房价值的少之又少。数年前某知名大剧团一个投资几百万元的大制作剧目，以及另一个被上下众多专家交口赞誉看好、反映重大社会事件的粤剧新戏，就是这类剧目最突出的例子了，以致被人们戏称为"烧钱"剧目。不过也有故事生动、情节流畅，或唱、做、念、舞技

艺了得，经由主创人员付出大量心血和才华而打磨成为较精致、较有观赏价值的剧目。

面对这种"定制题材剧"的编演现象大量出现，有专家说它有利于戏剧题材的规划，集中人才打造"精品"，有利于弘扬地方文化，彰显地方特色，等等；有学者则认为，艺术创作是一种极具个性化的精神劳作，"定制题材剧"大多违背艺术本性，艺术的创作与传播是没有地域界限的，这是戏剧实用主义最突出的表现。

"定制题材"类剧目作为一种戏剧模式，自然可以在戏剧的百花园里争奇斗艳占有位置，但从繁荣戏剧、满足人民群众对精神文化生活需求日益增加的角度来说，戏剧舞台上也需要像莎士比亚《麦克白》那种对个体灵魂的深刻解读，布莱希特《四川好人》对伦理绝对性的追问，王实甫《西厢记》对差异化微妙化人性特点的品赏，曹禺《雷雨》对人在"自然法则"面前无可逃遁的感叹，尤内斯库《犀牛》对人自身异化的独特感受，以及对弱者的呻吟与呼唤进行美妙的聚焦式表现等一类极具"有意味形式"特点的剧目，也就是朱光潜先生所说，"作者对于人生世相都必有一种独到的新鲜的观感，而这种观感都必须有一种独到的新鲜的表现"的、极具人生可体验性的剧目。

古今中外的戏剧实践证明，诸如前述这类纯粹由个人感受与灵感引发，"按人本来的样子描写人"的经典剧目，由于蕴含着人类"深刻而普遍"的生命感觉和特点，往往更具人类共有情感的"广谱性"亲和力，其接受群体数量更大，流传地域更广，艺术生命力更长。这种剧目由于突出了"让人们娱乐自己、欣赏自己、认识自己、批判自己、升华自己"的戏剧本体性功能与特点，能够在审美愉悦中潜移默化地促进人类向着更全面更完整的人性方向发展，因而也就更具艺术的恒久"正能量"和审美魅力。

(2018年春于广州)

艺术美不等于人物形象品格美

近几年广东的戏剧舞台上，新戏迭出，你方唱罢我登台，颇为热闹。以广州为例，不时有包括省、市主流剧团在内的大小剧团轮番推出的新剧演出。这些新剧虽然质量参差不齐，但大多有着一个显著的特点——剧中的人物尤其是主要人物都是品德高尚的英模或道德榜样一类的形象。毫无疑问，表现和颂扬高尚的品德是艺术作品的应有之义。然而，剧目的艺术美或者说审美价值，到底是通过突出彰显人物形象的高尚品德来实现呢，还是以在叙述人物品德美中重点表现人物特殊的生命状态与情态之美来体现？这个有关戏剧观和创作方法的问题，戏剧业界是否应予进行必要的探讨？

正如马克思所说，贩卖矿物的商人只看到矿物的商业价值，而看不到矿物的美和特性一样，创作主体由于种种原因，在编演剧目时往往会被实用性功利性所束缚，无法运用剧目审美结构生成方式反映生活表现人物。以粤剧为例，现在舞台上为数不少的新编剧目，虽然精心塑造了品德高尚的人物，却又习惯于把人物的高尚行为归结为受单一的政治意识、家国情怀或道德意识等驱动，其中少有经过审美变形后创造的特殊戏剧情境，作为刺激力和推动力，促使人物主体心理的各种构成因素交织作用，凝结为人物高尚行为的内驱力和行为动机。因此其呈现的舞台形象虽然品德高尚，有的还具"圣徒"式光环，但却普遍缺少了"人"的个体意义和世俗色彩，就像一个个悬在半空的"纸片人"，无法接地气，更无从谈艺术美了。剧目以这样的舞台形象与观众进行精神交流，往往会让观众质疑你的真诚，所以这类新戏大多又被观众称为"宣传戏""矫情戏"，上座率低也就很自然了。

实际上，人物品格的高尚卑下并不是艺术美的主要衡量标准——莎士比亚剧目中的李尔王、福斯塔夫、麦克白，巴尔扎克小说中的老

葛朗台，曹雪芹《红楼梦》中的王熙凤，鲁迅笔下的阿Q，甚至福楼拜描写的具有动人容貌情态的包法利夫人偷情形象，罗丹雕塑《欧米哀尔》的老娼妇形象，等等，这些形象怎么也算不上是品德高尚的人物。可是，谁又能够否定这些形象及其所属作品的审美价值和艺术美呢？

上述这些人物形象及其所属作品之所以成为艺术美的典范，其中最主要的是作品本身能够超越现实功利性，特别是超越单纯地对人物品德美丑的表现和价值评判，实现以自由想象为主的审美形式构建和审美价值创造，亦即经过审美结构清理后的审美对象，已转化为一种"有意味的形式"——诸如李尔王缺乏认识自身真相的勇气和智慧的个性及其特殊的"李尔王心态"，老葛朗台人性中的贪婪和守财奴本性的典型色彩，王熙凤"明是一盆火，暗是一把刀"的"胭脂虎"性格以及对金钱权势追求的欲望与行为，阿Q的种种另类趣象、行径及其"精神胜利法"，等等。上述艺术形象所属的这些经典类作品，正是通过对"人"自身的审视，着重表现了人物充满人性色彩的生命状态和独特个性神韵，从而凸现了艺术美的魅力和极高的艺术价值。

由此可见，剧目人物的品格美并不就是文艺作品的艺术美，人物行为的"超功利性"也不等于艺术作品本身的"超功利性"。现在有部分"创作名家""表演艺术家"和"文艺评论家"，往往把上述两个概念两种标准混淆起来乃至画等号，以致在剧目的编演、评奖或推荐解读时，将对人物品格美的社会价值阐释，取代剧目的审美价值评判，艺术价值标准错位而不自觉。

当然，人物品格美的形象塑造，也可以凸现出艺术美的色彩，迸发出勾魂摄魄震撼心灵的艺术魅力和审美能量。但是这样的人物形象塑造是在审美结构中以审美的方式完成的，作者关注的重点是人物品格美的特殊表现形式，是对人物新鲜美妙审美外观的品赏，而不是以强化人物品格美的伦理价值和范式意义为情节目标。例如美国当代著名剧作家阿瑟·米勒的名剧《萨勒姆的女巫》，所塑造的在"驱巫

案"中坚持正义，敢于讲真话，为保护妻子和众多被诬为"魔鬼"的人的生命而舍生赴死的农夫普洛克托英雄形象，就是在非常独特的"戏剧情境"中，通过人物一系列特殊的生存状态和生命情态表现方式，构成高超的戏剧情节呈现其高尚品德，完成英雄形象塑造。所以，阿瑟·米勒笔下的普洛克托这一英雄形象，虽然有过与家中女佣"乱搞"的不轨行为，但仍然闪耀着灿烂的人性光辉，迸发出动人的艺术美魅力。

（原载《羊城晚报》2019年11月10日、《南国红豆》2019年第6期）

超越流行观念　回归戏剧审美

以具有观赏性的剧场技艺,演绎伦理统摄下的生活、传奇事,突出剧目的伦理价值创造,是当下粤剧乃至中国戏剧惯常的剧目编演模式。如粤剧《刑场上的婚礼》中周文雍、陈铁军体现的革命伦理意志及其英雄气概,《小凤仙》中小凤仙舍己取义践行革命伦理的品格,《风云2003》中关山勇于担当保护病人生命的社会伦理风范等。这类偏重于社会流行观念的表达,代表社会整体发言的剧目,其伦理价值的构建十分给力,但人物"审美外观"的创造和"人"的意义开掘却力度不足,因而剧目超越时空限制的审美价值很难被创造出来。

从美学的角度来看,伦理价值、认识价值和审美价值,都是艺术作品价值结构的组成部分。但是,艺术作品的审美结构生成,前提必须是突破主体的社会功利性和对于艺术本身的伦理主义态度。因此,倘若艺术作品过分偏重于伦理价值的构建,往往容易削弱其核心价值——审美价值的创造。就戏剧作品来说,其审美资源的开掘和艺术美的呈现大多受到限制。因为在伦理价值构建主导下,剧目的情节总是要围绕伦理价值的创造进行选择取舍,所有的技艺表演都必须为"伦理外观"的呈现服务。剧中人物的伦理实践或伦理性批判完成了,戏也就结束了。

然而,那些最有戏剧魅力、最具审美价值创造意义的生活内容——人物对个体生命价值追求的欲望动机和激情,于责任与欲望之间矛盾的痛苦选择,人性的幽深,生命的挣扎,灵魂的格斗,乃至行为的扭曲,品格的变异等,虽然经过审美变形的熔炼与激活后最具"戏剧性",但是由于对伦理价值创造没有多少作用甚至起反作用,"不关风化体,纵好也徒然",自然就被排除在剧目内容情节之外了。如此,剧目的演绎必然无法通过审美幻象方式,实现对日常生活模式

的超越，无法把人物生命运动的呈现从伦理存在方式中解脱出来，还原它的复杂性奇妙性，以创造出千姿百态、新意无限、趣味无穷的艺术世界。剧中的人物也往往成为缺乏"立体的目的和情欲"的观念外化形象，以致造成剧目的寡淡无味，人物意蕴的单调肤浅。

诚然，艺术作品属于意识形态范畴，它具有意识形态的基本属性，但它又有着与其他意识形态形式不同的特点，以感性具象为中介把握客观世界是它主要的特质和特点。因此，对戏剧艺术来说，通过具有感性特点和情感色彩的艺术美形象塑造，让其社会意识形态属性的功能，在"无用之大用"的境界中超越社会现实功利美妙地体现出来，是古今中外无数经典剧目编演的不二艺术规律。所以，戏剧的编演应当超越社会伦理及流行观念的宣扬表达，转以审美观照的视角，展现人物独特的个性风采，曲折的心路历程和丰富的情感世界，塑造出具有人性光辉的艺术形象。这样的剧目，才能真正成为大众生活的精神伴侣。

（原载《羊城晚报》2015 年 10 月 11 日）

具标杆意义的戏剧评论"大家精品"

——《情解西厢》《漫谈郭启宏剧作与语言》批评视角赏析

黄天骥《情解西厢》的人性视角批评

黄天骥老师笔耕不辍，寄情融思《西厢记》再研究，其论著《情解西厢——〈西厢记〉创作论》（南方日报出版社2011年版），集剧目故事流变阐释、人物形象审美、文学性构建、关目场面赏析等内容于一体，对《西厢记》进行了创新性、拓展性和综合性的学术再探讨，内容丰富，视点独特，字里行间充溢着生活的情趣意趣。其中，从"人性"的视角对剧中人物审美外观的赏析，对个体生命本性特点的聚焦透视与灵魂解读，最是凸现了宝贵的学术资源价值和艺术创作特别是戏剧创作的参照系意义。

《西厢记》为何"天下夺魁"？为何风靡数百年而不衰？通行的说法是它表现了年轻一代追求婚姻自由与封建家长的矛盾，表达了"愿普天下有情的都成眷属"的理想。但黄老师该论著在《楔子》一文中对此予以了新的阐释——上述这种说法自然不错，可年轻一代为追求理想爱情，或明或暗地反对礼教并坚持不懈与之斗争，真正的原动力又来自哪里？是人性！"是他们要求人性能得到自由的发展"所然。同时，文中还以马克思对人性的相关论述，现代科学对人类生理心理最新研究成果等予以佐证。随后指出，"剧本写他们（莺莺、张生）反抗封建势力的斗争，不是写他们为反抗而反抗，更重要的是写他们在反抗封建礼教的过程中，表现出对人性的追求……这一点，正是《西厢记》在我国古代剧坛中，特别是在以爱情为题材的作品

中，能够'天下夺魁'的重要原因。"黄老师认为它较之《会真记》和《董西厢》，"在爱情故事中表现人性的萌动"强烈程度更为高远，剧目"让我国古代剧坛第一次闪耀出人性的光辉"。显而易见，这种从"人性"的视角对《西厢记》文本的研究阐释，在《西厢记》文本研究领域中具有独特的价值。这不但深化翻新了《西厢记》题旨，而且给当下的文艺创作实践非常有益的启示——只有以人物的"人性"行为情态作为审美表现对象，艺术作品才会具有长久的生命力。

该论著大部分的篇幅，用作对《西厢记》人物的审美解读和人性依据分析，自然是紧贴文本，阐述有据跃纸有声。倘若作者的研究和批评止步于此，论著仅属平常佳作。然而，由于作者有一双艺术批评的慧眼，因此论著中对相关人物的解析阐述，往往闪动着健拔稀见的批评视点光彩，特别是在对"人性"本质的深度感悟与辨析后抉发出新的审美价值方面，可谓自出机杼，独树一帜，启人心智。

例如，论著从对元稹《会真记》中莺莺这个人物的评述开始，就以她的人性表现作为聚焦视点，把对她的人性行为人性色彩的赏析作为论著的一种旨趣追求——"莺莺最初是不愿和异性接触的……她始终一言不发，但愈是不瞅不睬，做出无情冷漠的姿态，就愈显出女孩子初见异性时心情的忐忑……当张生写了春词二首，让红娘送交给她的时候，她便回应了《明月三五夜》一诗。等到张生应约逾墙而至达于西厢，她却'端服俨容'，用礼教的大道理教训张生……过了几天，她却让红娘敛衾携枕去找张生，让张生神魂颠倒……冷和热，矫情的外表与激情的内心糅杂在一起，呈现为两重性的人格"。

又如，在分析王实甫版《西厢记》中老夫人形象时，谈到老夫人当排除了让莺莺"陷于贼中"这一灭顶之灾以后，对"能退贼者，莺莺妻之"的诺言反悔"赖账"一事，作者从老夫人面对"守信"的道德信条与维护切身利益选择取向的复杂心态与微妙变化中，对人性本身及其与道德关系的某些奥秘进行了透视——"（老夫人）和许多人一样，当切身利益和道德信条两者没有冲突的时候，她可以标榜道德信条，遵守道德规范；当两者发生了严重的冲突时，是牺牲

'门当户对'的家庭利益,还是要遵守'言而有信'这一最基本的道德时,则又另作别论了"。

这两个例子的分析,作者明确揭示了当人性遭遇与礼教及道德冲突、较量时所表现出来的复杂、微妙、诡谲的多样特性,以及人性因其无限的活力张力而不易接受伦理道德的框范,往往依凭客观情境突破约束的边界,把自身欲望、利益的实现作为最高目的这种与生俱来的深层本性。与此同时作者又指出,张生指责老夫人"赖账"言而无信,生气要走时,老夫人没有顺水推舟,让张生一走了事,而是把他留了下来,又一次说"明日别有话说"。对此,作者认为老夫人"心中也有柔软的部分",老夫人"知道自己在道德上的缺失,知道内疚,知道报恩,因而设法让张生得以补偿,设法使自己的良心也得到救赎"。作者探骊得珠后的适时点拨,无疑又使读者加深了对文本中人物的理解——善意,在老夫人心中没有完全泯灭,她也是一个人性复杂具有双重人格的鲜活人物形象。

在众多的《西厢记》研究专著中,我认为该论著最独特、最精彩、给人印象最深刻的地方,在于它对文本中鲜活生动的人物进行解读时,富有意趣情趣地探求与阐释了"人性"复杂、多变的深层本质。作者通过对个体生命运动轨迹的聚焦式透视,夹叙夹议地帮助读者构建起穿达人性秘土的思维"通道",为读者勘察探求人性的奥秘提供了指引和一系列具象。读者通过阅读论著,依靠作者提供的这些指引、具象及隙窗式思维"通道",对"人"和人性奥秘的认识,自然而然地又会有更深切的憬悟和理解:一是复杂的心理和错综的人格才是人性的真实面貌和人类生命的本体真相;二是正如黑格尔所说,"人性"的选取和自决都不能脱离对感性外在世界即客观情境的依赖;三是如论著所说,"决定文学创作成败的标志,是作品能否写出'人',塑造出鲜明的人物性格,表现出鲜活的人的思想感情。而'人'是复杂的,作者愈能表现出人物思想感情和性格的复杂性,那么,作品的形象、意象,也就愈生动、愈细致、愈深刻。这一点,无论对叙事性作品(如戏剧、小说),还是对抒情性作品(如诗、词、

散曲),都是适用的"。

毋庸置疑,论著中上述这种人性视角批评的阐释与感悟交流,往往会令读者在不经意之间又一次重塑自身的生命感觉,进一步领悟人类生命本性的无限活力及其深邃微妙的表现形态情态。而实际上,这种归属于"人的本体观"方面的意识和知识,对于以人为表现对象,赋予人物心灵深处最深沉、最多样化运动审美形式的戏剧作品来说,是创作主体所必须具备的,否则,是难以创作出具有恒久艺术生命力的优秀剧目,无法塑造出闪耀着艺术美光彩的人物形象的。

吴国钦《漫谈郭启宏剧作与语言》的审美性批评

吴国钦老师的剧评《漫谈郭启宏剧作与语言》(发表于《广东艺术》2016 年第 2 期),是对广东籍编剧名家郭启宏创作的《李白》《南唐遗事》等几个"传神史剧"的评论。文章篇幅不算很长,但其评论的思维方式、手法运用以及视点的选择等,无不凸现了艺术批评本体的审美性质取向,至今读来,其视象别开风采依然,文章意义与时俱进,可以说,它具有当下戏剧批评的标杆性质和范式意义。

时下的戏剧评论尤其是戏剧人物的评论,有两种常见的偏离艺术批评本体的类型:一种主要是以社会现实功利价值阐释取代对剧目审美追求审美价值的评判;另一种则往往凸现着那种被黑格尔称之为"时代习俗"的浓厚色彩,以口号、概念亦即空洞的教条式语言,隔空代替逻辑自洽审美为本的艺术分析。吴老师对郭启宏剧作《李白》中的李白、《天之骄子》中的曹植、《南唐遗事》中的李煜、《知己》中的吴兆骞等人物形象的评论,可贵之处在于遵循着艺术批评的审美性质取向,始终把对人物的审美价值阐释与品赏作为批评主题,展开理据翔实,逻辑雄辩,兼具哲理内涵的"感悟与点拨式"分析评论。

郭启宏先生上述几个誉满剧坛的"传神史剧"的艺术精髓,在于写"人"而不是"演故事";在于"传人物之神",写人性人情,写出的是"真人活人",追求以"真人活人"的塑造来反观我们的人

生，探求对我们自身即"人"的认识和理解，而不是以描摹悬在空中的"纸片人"或臆想的"圣徒"来规范人们的伦理行为。吴老师深谙大学同窗好友郭启宏剧作的精神内涵与美学风格追求，做到与剧作的审美倾向融为一体，深入其中以"不隔"的状态，体验品赏剧中人物的人生历程与命运结局呈现的意蕴之美。在吴老师看来，《南唐遗事》中李煜形象的塑造，剧目以"真性情"统率人物，着重描写了李煜的人生际遇与命运结局，"作为国君，李煜治国无能，最终国灭身死，为天下笑；但作为词人，他在文学史上地位显赫，与李清照一起被王国维称为'词家二李'而独步词坛，享誉古今"。吴老师对李煜形象的这一概括分析可谓言简意赅鞭辟入里，而其中蕴含对李煜"一体两面"双重人格形象价值的点拨与阐释，更显其视点聚焦与透视的光彩迸发，令人有即时醒豁乃至慧悟顿至的感觉。读者（观众）往往会循着剧中人物的人生历程命运际遇，自然而然地进入饶有趣味的审美幻象情境中，由此及彼再及己地展开对"人"和人生问题的思考——李煜最终被杀，他到底是一个庸碌失德的昏君呢？还是一个对爱情与艺术热烈追求且具透彻智慧的诗人？赵匡胤在征服天下建功立业后，他原先的美好人性即本分、善良与同情心等却丢失殆尽，作为一个"人"，人生的价值孰正孰负？无论是李煜还是赵匡胤，人生都是一场悲剧！人性的困境永远是我们人类无法回避而又必须面对的一个难题……毋庸置疑，观众与读者的思考过程，就是一个"认识自己，憬悟自己"，不知不觉中"升华自己"的过程。

在评论《知己》一剧时，分析谈到主要人物吴兆骞，因丁酉科场案蒙冤被流放关外宁古塔，知己好友顾贞观与纳兰性德千方百计最后把他救了回来，但原先倨傲狷介耿直的吴兆骞，却已经变成了权势胯下的小丑，成了告密者与马屁精。对此，吴老师则从吴兆骞人格前后变化这一审美视角出发，紧紧围绕着人性人情这个最具人类广谱性与亲和力的核心视点展开分析阐述，认为"权势高压下人性的扭曲与异化令人触目惊心。一对知己，两种人生，一种是顾贞观执着的人生……一种是吴兆骞的人生，从桀骜到屈辱的人生……"随后指出

这一人物形象的塑造,"矛头直指宁古塔,直指如炉的权势,在它面前……人被异化,人性被扭曲,其实古往今来何止一个吴兆骞!"剧作"写人的变化,直达人心的深层,使每一个人都无法回避这一(人性的)拷问。《知己》令人反思、深思、深省。"没有道德裁决,没有是非判断,批评与剧作一样站在"诗"的高度,观照人生,指涉人性,不同的是批评兼及逻辑思维细加解读与点拨剧中的底蕴和奥妙。这从另一个侧面凸现了吴老师该剧评文章浓厚的审美性色彩和意趣魅力。

吴老师在该剧评文章中,满腔热情地与我们分享其品赏剧中人物生命状态情态之美的感受,带给我们的不是那种实践性世界道德伦理上的认同快感,而是一种形而上的艺术审美的精神享受,娓娓道来的是与读者(观众)平等地交流赏剧的感悟与审美的收获。在品赏阐释李白这个人物形象时,认为郭君(启宏)笔下的李白,绝不是人们心目中那个"常常明月在天,美酒在手,佳人在侧,美妙浪漫得很"的李白,剧中李白的个体生命的主要特点,在于他"进又不能,退又不甘"的矛盾生命状态。这一矛盾的生命状态"把中国世世代代读书人的人生际遇浓缩于此,把有良知的诗人的人生悲剧概括于此"!而曹植艺术形象的精彩,是他处在四次重大人生危机中独特的生存形式,在不同处境情境下,那忽起忽落锥心彻骨的生命状态情态的真切表现,"真人活人"丰富复杂的人性呈现等,例如,曹操宣布曹丕为王位继承人时他受当头一棒打击的失落痛苦;遭遇被做了皇帝的兄长曹丕软禁时的咆哮与醒悟;感叹自己"无用"而借酒浇愁,写诗打发时光的颓丧,以及忠而见疑,被胁迫七步成诗时的无奈与情感煎熬等。显然,上述这种审美性批评,把优秀剧目那种安慰情感、启发性灵、洗涤胸襟、对人生的深广观照的艺术内蕴,更加明晰地转达出来了。

吴老师该剧评在展开对剧目人物的评论时,还画龙点睛地指出剧中人物塑造成功的某些奥妙所在——曹植形象之所以真实感人富有审美价值,得益于作者把"事业与命运、亲情与陌路、文学与政治、

才华与权谋等一系列饶有兴味"的人生问题，蕴含在人物形象之中；李煜形象能够引起人们特别是知识分子的强烈共鸣，用"真性情"统率人物，把其"真性情"的生命特点表现得活灵活现至为关键。《知己》妙在从吴兆骞起伏跌宕的命运状态中对人性奥秘的探求，"通过吴兆骞人生轨迹的急遽变化与下坠，前后判若两人，写权势高压下人性的扭曲与异化。"这种对剧目肌理洞鉴与细观毫发后有关剧作艺术手法的点拨，也是该剧评文章一个很有意味的特点。对于广大编剧人员来说，读后自然是受益匪浅。

像上述吴老师这类超功利的纯然从审美的视角对艺术形象的评论，或者说属于"无论是非，不议道德，只在乎立体丰满艺术形象创造"成功与否的戏剧评论，现在很少能看到了。吴老师该剧评虽然不是那种章节性系统性的批评专著，篇幅短小但内涵丰厚，由于远离了那种"拿着尺子去米缸量米"的艺术评论方式，审美视角与艺术本性相连契合，见解独特分析到位，因而极具戏剧批评文体的风范色彩。它与当下常见的那种对作品人物进行高尚卑下与错对的判断，以及对剧目社会性价值进行阐述的评论文章迥然不同，但内行外行，"隔"与"不隔"一目了然，前者是对艺术美本质即审美价值的发现与判断，后者为庸俗社会学估值方式在艺术批评中的掺和与滥用。

上述的两个批评类作品（论著），作者都是中山大学中文系教授、博士研究生导师，也是著名的戏曲研究专家，他们视野广阔，学识丰赡，有着强烈的现代意识。他们两个作品，充分凸现了艺术批评本体的性质特点，行文着字实现了学识之聚发、视象之别开与通晓明白三位一体的结合，称其为戏剧评论作品中的"大家精品"并不为过。

（2016年春于广州）

助力艺术本性的回归

——《罪与文学》读后感

当下的很多文艺作品偏离艺术本性太远,尤其是缺少精神的品格和灵魂叩问的人性维度,因而无法引起大众的兴趣而往往被冷落。可我们又偏偏缺乏正视这种真相的勇气和智慧。刘再复、林岗先生十年心血呕沥写作完成的文学论著《罪与文学》,其襟怀命意与真知灼见,正好为我们的文学艺术创作弃一叶障目,沿着艺术本性回归之路抵达审美的至高境界助力。

文学(艺术)以人自身为目的,应当写人,写人性,这在理论上恐怕是自觉了,但落实在人道主义关怀,以及为人性完善所进行的人性探究方面,创作实践往往就出现偏差走入误区。不少作品包括某些被大力推介的当红作品所表现的人性,只是观念预设下的人性,它往往不是出自对人性本身的认识和理解,而是为了对共同意志或流行观念的生动阐释与宣扬,或是对既定伦理的再强化而设置的。刘再复、林岗先生在《罪与文学》这一论著中提出,文学作品应以"忏悔意识"的植入,实现人性呈现的真实性及其深度。这对上述文学艺术创作及其作品的偏差谬误无疑极具指涉性和纠偏意义。

刘再复、林岗先生《罪与文学》这一论著,以文学作品"忏悔意识植入"命题统摄全书,多维度论证了"灵魂忏悔意识"之所以产生的历史、社会、哲学、伦理和人性基础,认为人的"灵魂忏悔意识",是个体生命与他人及社会的绝对相互关联所自主产生的一种"无罪之罪"的良知体认,一种对良知责任的担当意识。例如"文革"时期,大多数人都没有参与"造反"和直接去伤害他人的行动,但人们普遍表现出来的恐惧、自保等人性弱点及看客心态,无意中就参与助力了苦难和罪恶产生的社会基础构建。这虽很难说得上是法律

意义上的犯罪，但当主体的良知责任意识一旦潜现就会产生一种形而上的"罪感"，令人"在这种甚深的感知中领悟到灵魂的不安，听到灵魂的呼唤"，就像巴金老人那样进行反思忏悔，在灵魂上自我"赎罪"，是为"灵魂忏悔意识"。论著列举了《哈姆雷特》《复活》《罪与罚》《红楼梦》以及夏目漱石、乔伊斯、伯尔的代表作等众多经典作品，进行翔实分析并有力地佐证——文学作品无论以何种形态方式植入"忏悔意识"，展现"人物深层心理中的黑暗、痛苦和困惑"，"写出了把灵魂撕裂成两半的那种对话"，表现了人性的卑微和伟大，就具有了灵魂的维度和人性的深度，就蕴含着呼唤良知，播种爱心，完善人性的人文主义关怀情怀和艺术的永恒价值。

刘再复、林岗先生的论著中，上述文学理论创见可谓独树一帜，别开生面，加上系统深度的阐释，在国内当属拓荒性的学术建树。而围绕主论题"忏悔意识植入"展开的次论题（子论题）的论述，诸如文学的本性、自由与责任，文学的超越性，中国文学的宏观长处与短处，东、西方文学差异等，也都妙论迭出，新人耳目。比如在第六章阐述中国古代小说局限时，以《今古奇观》中一些小说为例，指出很多作品由于受"简单、直接并且具体地看待责任问题"的世俗视角所困，缺少了"忏悔意识"的植入，作品中"无论是对善的回报还是对恶的惩罚……只能在现世道德规范内想象人物和情节的安排"。因而在对故事的体验和解释层面上，"叙述者（作者）和读者往往处于同一水平线……只不过是将它们在新的故事框架下再说一遍"而已。这种独出机杼，精警周到，令人慧悟顿至的文学视点透视与阐述，在论著中可谓比比皆是，尽显串珠缀玉异彩纷呈的学术奥妙境界。

该论著在精彩的命题论述中，还文学本性以真面目，为被异化的艺术本性的回归提供了科学的厚实的艺术参照系资源，可谓弥足珍贵。如今的纯文学演变成小众化阅读而日渐式微，戏剧在大众的精神生活中被边缘化，年产数以万部（集）的影视剧难以筛选出几部具较高审美价值的作品，这无不与作品艺术本性失真，创作主体储备的

艺术参照系内容的落后、封闭、稀薄、单一有关。论著恰恰为此提供了明确的范式指引和纠偏借鉴，殊为难得。

该论著还有最具光彩的一点，就是论题的"双层意蕴价值"特色。例如在《导言》中阐述作品"忏悔意识植入"（主论题）的实现途径时，提出必须"表现人的心灵世界"（次论题）才能得以实现，只有"着重揭示心理的过程，读者才看到实实在在的灵魂对话"。同时指出在视像技术的普及下，表现人的心灵也是文学发挥自身优势的一种做法。"文学如果要继续在精神王国里占有原先就有的显赫位置"，就必须要表现人的心灵。显而易见，这里"次论题"在对"主论题"进行论证服务时，也指涉了当下文学创作如何适应社会变化，如何吸引读者的问题——文学必须"表现心灵"。其"双层意蕴价值"不言而喻。

又如在阐释以"忏悔意识植入"，实现作品人性呈现的真实性和思想深度时，认为人的良知责任以及面对良知责任的忏悔意识，是基于"人间任何罪恶都同人们与生俱来的人性缺陷有关"的认识所产生的。而这种对"共同责任"体认的良知意识，其人生视角与人生见解都超越了是非判断，责任归咎的现实功利立场。所以作品如果植入了"忏悔意识"，作品也就实现了对世俗功利的超越。这里，作者对"主论题"即"忏悔意识植入"的阐述就包含了两层意义：一方面确证了"主论题"对实现人性呈现的真实性和思想深度的重要作用；另一方面又点拨了实现文学超越性的一种创作途径和方法。这类大小论题的"双层意蕴价值"例子，在论著中的章节不时出现，迸发出迷人的学术光彩，品赏其中，别有一番身入奇幻妙境拾珠摘翠流连忘返之乐。

该论著上述这种主、次论题的"双层意蕴价值"，无疑是作者视野广阔，学识丰赡，才气横溢，强烈的现代意识以及艺术参照系储备丰富，在论述过程中有意无意而成就的独特风格。它既丰富了论著的理论资源，又赋予了论著开放性多视角的理论维度，从而大大提升了论著的学术价值，增强了论著的耐读性和对实践的指导意义。

笔者观察了解到，该论著几年前就已在国内公开出版发行了，但论著独特的理论创见及其丰厚的文学理论价值，至今还没有被国内文学艺术界大多数人所认识所了解，因而也少见对其进行较为深入探讨的研究和评述文章，殊为可惜。但笔者坚信，随着该论著独特的理论价值逐步被认识和被接受，它必将润泽整个文学艺术界，助力更多的文学艺术新作回归艺术的本性。

（2013年秋于广州）

后 记

中国人的传统意识中，追求人生的意义和价值，"立德、立功、立言"方可为之不朽。所以我曾经认为，著书立说，那是作家、专家或名人、大人物的事。好在现代社会中，每个人都有定义自己存在价值的权利，著书"立言"的价值内涵也是多维的，其价值取向也应该是多元的。作为凡夫俗人，我出这本小集子，在于希冀能与更多人倾诉，与更多人交流，在倾诉交流中寻求知音，追求心中的澄静，乃至自尊的确立和人格的升华。说白了，它其实是我在一定生存阶段与环境下人性本能的一种需求表现。

我喜欢看戏，尤其是喜欢看粤剧。我看了很多戏，特别是看了不少新编粤剧，自觉心里有一些想法看法，自然就想表达出来。适逢著名戏曲研究专家吴国钦老师鼓励我说，你可以写戏剧评论呀。我喜欢搞创作，写戏写曲艺写报告文学和散文。不知不觉中，近五六年来，写戏剧评论尤其是写粤剧评论却成了我的一种爱好，一种闲暇的寄托，因而陆陆续续写了一些文章出来，合成了现在这本小集子。

我是戏剧体制外的一个戏剧爱好者，与本书中评论所涉及剧目的出品单位、主创人员或有关当事人大部分不相识没交往，只是就戏说戏，所以没有什么圈内圈外与人面方面的顾忌和障碍，自觉有什么感受就说什么感受，有些思考也就表达出来，讲的都是心里的话，我手写我心。"好处说好，坏处说坏"，至于说得是否妥当是否有点意思那是另外一个问题了。

敝帚自珍，我感觉自己这本书与常见的一些戏剧评论相比，最大的特点是可以讲心里话讲真话。我知道现实中讲真话往往是不太受欢迎的，因为人性的一个弱点就是喜欢听好话甚至奉承话。但我始终认为，与人倾诉与人交流，特别是文艺评论一类的倾诉与交流，应当"诚"字当头，只有怀着诚意，才是对人家对自己的尊重；说得直接

一点，才会真正对粤剧的发展和繁荣有益。

　　本书收集的文章，虽然大部分都在省市级报刊上发表过的，但由于当时写作完成后缺乏应有的打磨润色，很多地方显得较为粗糙和单薄，所以现在挑选结集时，有的文章内容上做了适当的调整增删，有的在文字方面做了推敲润色，题旨观点则与原先发表时保持一致。尽管做了如此努力，但由于自己学养不够深厚，书中文章无论是见解还是文字都缺乏方家那种精妙和老辣，自觉其中的幼稚和肤浅一时无法摆脱。另外，本书涉及粤剧（戏剧）的文学性、编剧、市场方面的评论文章较多，有关舞台技艺等方面的评说篇幅较少，这也是本书较为明显的一个不足。

　　吴国钦老师对本书内容的充实、文章观点的提炼乃至文字表述等方面，给予了不少非常中肯又十分宝贵的意见，甚至包括一些具体的点子。更为难得的是，他在众多工作与社会事务缠身而难以分身的情况下，不避不嫌学生地位卑微，抽空悉心为本书作序，在此表示衷心的感谢！

<div style="text-align:right">2019 年冬于广州</div>